国学艺术系列

中国著名书画家印谱

彭一超 编著

第二册

中国著名作画家中辑

【清代卷目录】

中国著名书画家印谱 · 目录

上册

姓名	页码
丁敬	二
仇垲	二四
王玉如	二六
王睿章	三四
吴晋	四〇
许容	四八
吴兆杰	五〇
吴先声	五二
张在辛	五四
张宏牧	六四
汪士慎	六八
沈凤	七〇
花榜	七八
陈渭	八〇
陈瑶典	八二
陈芬	八四
周颢	八八
周亮工	九〇
林皋	九二
林霔	一〇八
徐寅	一一四
徐贞木	一一八
钱桢	一二六
高翔	一三二
高凤翰	一三八
黄吕	一四二
傅山	一四四
程遂	一四六

中册

姓名	页码
童昌龄	一五〇
释明中	一五二
丁柱	一五四
巴慰祖	一五六
邓石如	一五八
冯承辉	一七四
乔林	一七六
孙均	一七八
孙三锡	一八二
吴咨	一八六
张镠	一八八
张燕昌	一九〇
汪鸿	一九六
汪之虞	一九八
陈炼	二〇〇
陈克恕	二〇四
陈祖望	二〇六
陈鸿寿	二〇八
陈豫钟	二二〇
胡唐	二三二
胡震	二三四
项怀述	二三八
项朝藻	二四〇
吴冈	二四二
徐坚	二五〇
徐楙	二五二
桂馥	二五四
翁方纲	二五六
郭尚先	二五八
钱善扬	二六〇
高垲	二六二
高日濬	二六四
曹世模	二六六









书画家印谱

目录

下册

名	页
黄易	二六八
黄学圯	二八二
黄景仁	二八六
程庭鹭	二八八
董洵	二九〇
董熊	二九四
蒋仁	二九六
释达受	三〇二
潘西凤	三〇四
鞠履厚	三〇六
瞿中溶	三〇八
文鼎	三一〇
方镐	三一四
王大炘	三一六
王尔度	三二二
王石经	三二四
王应绶	三二八
叶铭	三三〇
任颐	三三二
任熊	三三四
任晋谦	三三六
江尊	三三八
严坤	三四〇
何昆玉	三四二
吴涵	三四六
吴隐	三五〇
吴大澂	三五二
吴文铸	三五四
吴让之	三五六
吴昌硕	三六四
杨澥	三七四
汪筌	三七八
沈爱蘐	三八〇
陆泰	三八二
陈雷	三八四
陈衡恪	三八六
郑文焯	三九二
胡钁	三九四
赵穆	四〇〇
赵之琛	四〇二
赵之谦	四一四
钟以敬	四二六
唐翰题	四三四
徐三庚	四三六
徐新周	四四四
翁大年	四四六
钱松	四四八
屠倬	四五六
黄士陵	四五八

目录

中国著名书画家印谱

清代卷上

丁敬

丁敬（一六九五—一七六五）清代书画篆刻家。字敬身，号钝丁，又有砚林、梅农、清梦生、玩茶翁、玩茶叟、丁居士、龙泓山人、砚林外史、胜怠老人、孤云石叟、独游杖者等别号，钱塘（今浙江杭州）人。为"西泠八家"之首。

丁敬出身于市肆平民，从小就不习科举，以卖酒为生。好金石文字，精鉴别，富收藏，擅书画，精篆刻，长诗文，其所居城南被人称为"诗国"。其学问甚好，"于书无所不窥，嗜古耽奇，尤究心金石碑版"。而且藏书很多，善于鉴别古器，据说"秦汉铜器，宋元名迹，入手即辨"。书法则擅长篆隶，绘画以人物、花草见长，所画梅最"得古趣"。诸艺中又以篆刻的成就最大，能力挽矫揉造作之风，创造出"古拗峭折"的篆刻风格。丁敬为人孤高耿介，乾隆初年，曾被推举博学鸿词而不就，故袁枚尊之为"世外隐君子，人间大布衣"。晚年虽是"学愈老而家愈贫"（汪启淑语），而真率任情不改。

丁敬在篆刻艺术上的成就，正如晚清魏锡曾所称家的精华，又力避明人习气，入古而能出新。他曾有诗曰："寸铁三千年，秦汉兼元明"。能广泛撷取秦汉印章、元明诸家的精华，又力避明人习气，入古而能出新。他曾有诗曰："《说文》篆刻自分驰，鬼琐纷纶衒所知。解得汉人成印处，当知吾语了非私。"这种篆法乃是丁敬所独得的印学"千五百年不传之秘"（孔白云《篆刻入门》），它使丁敬的篆刻最得汉印精神，也成为以后浙派篆刻的主要面目。著有《武林金石录》《龙泓山馆诗钞》《砚林诗集》《论印绝句十二首》《龙泓山人印谱》《武林金石录》等。

丁 敬

除未习结

（印面两）同阿 舟山

杭 古

才不与才

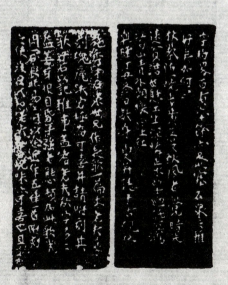

痴 了

卢文韶图书印

泉 石

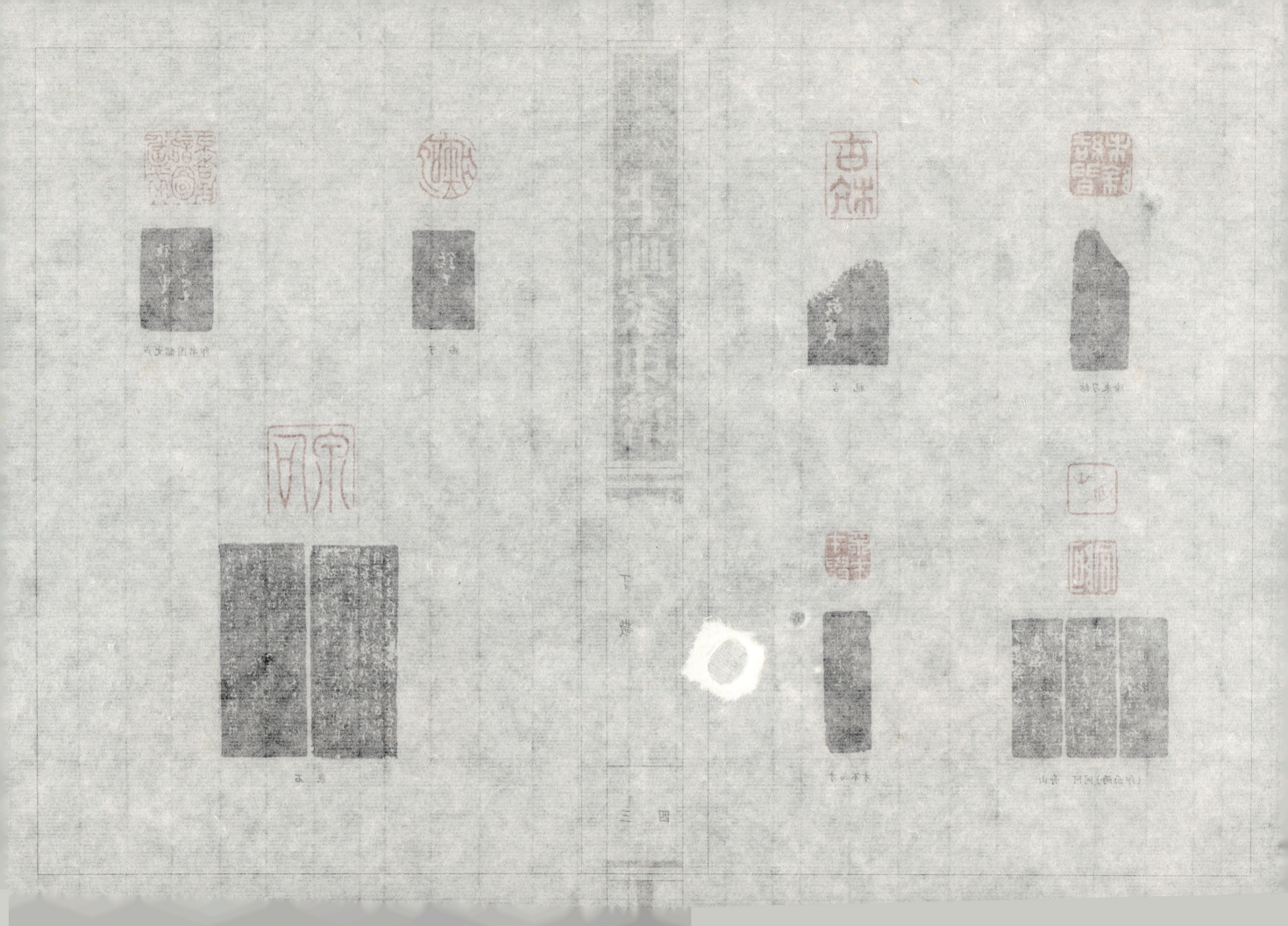

养供云烟

藏堂鸿飞

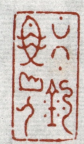

人山鱼钓下上

中国著名
中国著名
书画家印谱

丁 敬

五

六

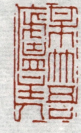
人主庐吾竹梅

士居丁

恒大中明

中国著名中国著名书画家印谱

丁 敬

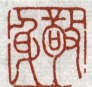
身敬

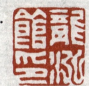
印馆泓龙

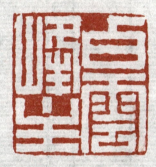

事白中明

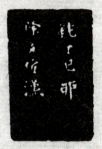
印弨文卢

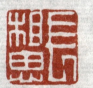
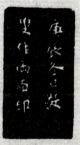
手谢陶如思得安　思相长
（印面两）游同与作述梁令

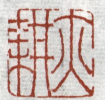

耕亦

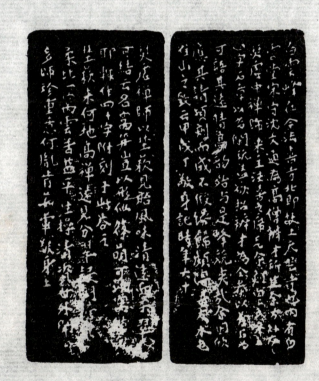
主峰云白

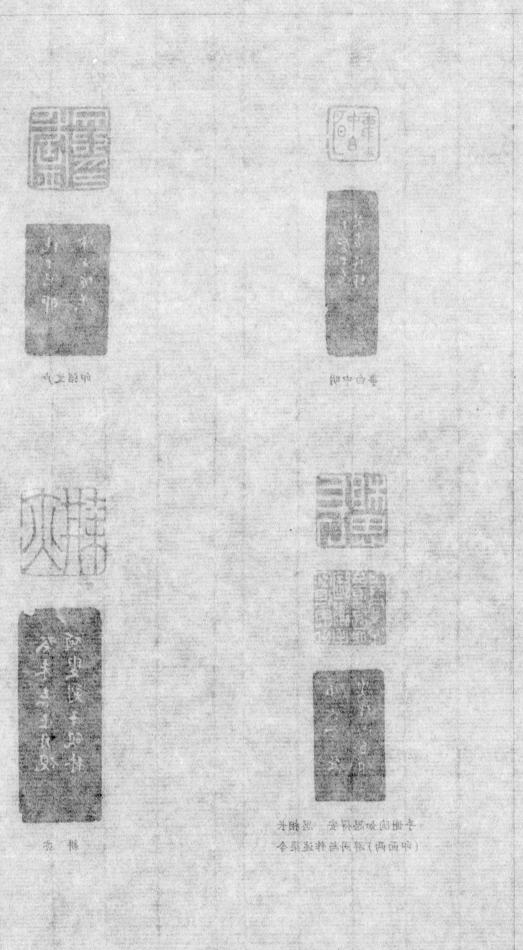

印之敬丁

水止氏袁

书阅藏亭鱼汪

长亭鱼陂项千

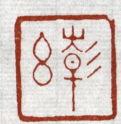

甫静

云白上岭

中国著名书画家印谱

丁敬

印身敬丁

斋研铁

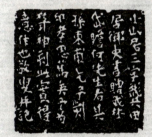

居山小

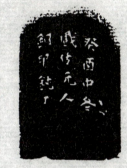

石亦林砚

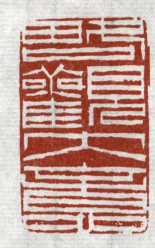

意大观略

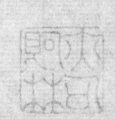
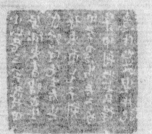

中国著名书画家印谱

丁敬

印书氏汪

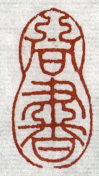

书 同

屋老花苔

愿保兹善千载为常

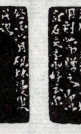
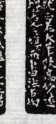
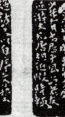

文章有神交有道

诗 正

渔 矶

一三 一四

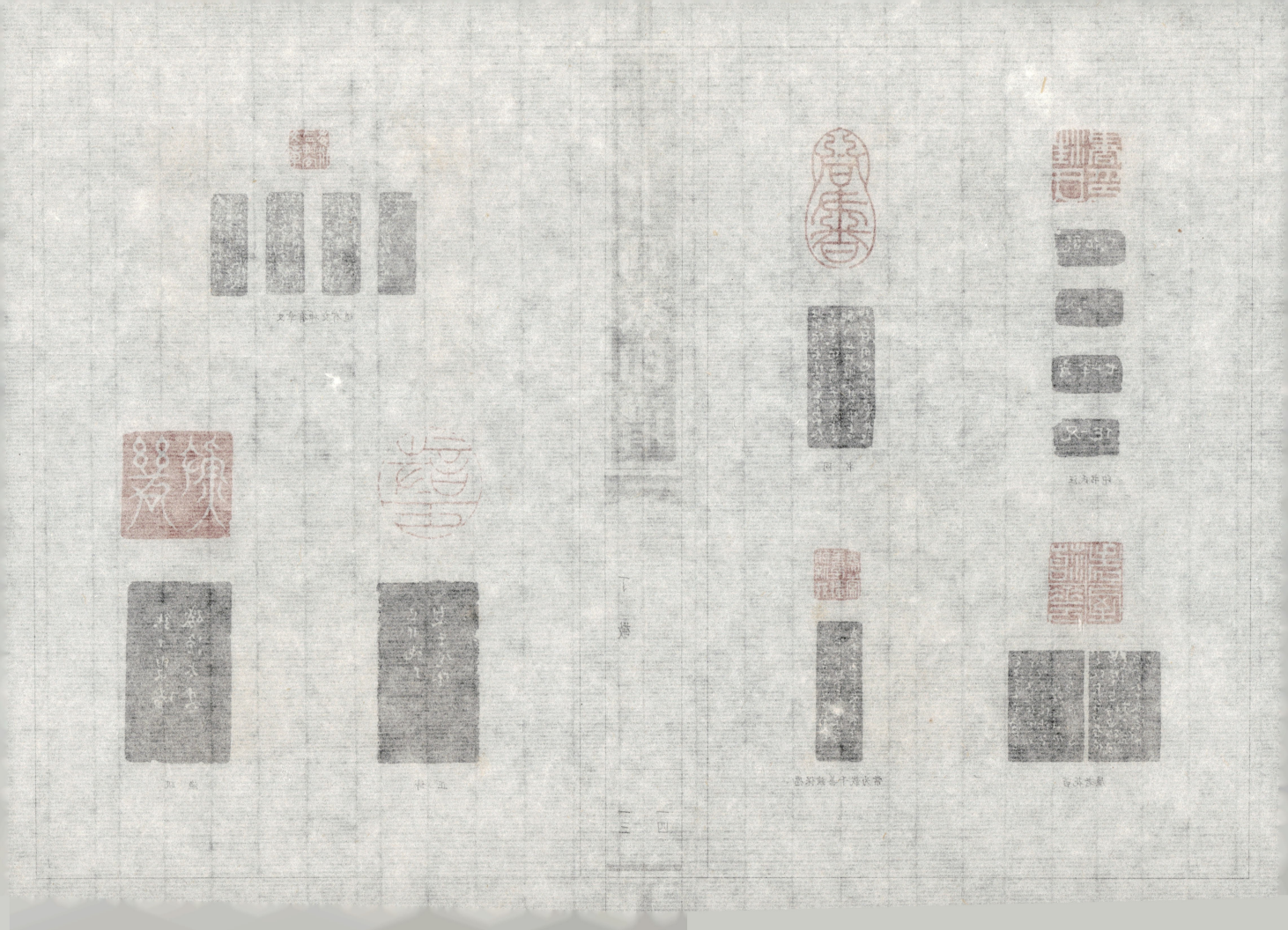

中国著名书画家印谱

丁敬

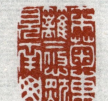
两郡风流水石间

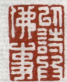
我是如来最小弟

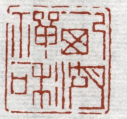
采菊东篱下悠然见南山

我是如来最小之弟

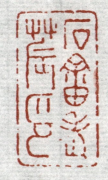
以诗为佛事

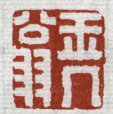
龙泓馆印

西湖禅和

翁玉几

石盦老农印

一五 一六

丁敬

山舟氏藏丁居士篆 間以永興風裁爲之 東耦長年 名

蔣山堂藏小印

舒文 啟澤堂主人 陳鴻疇

六 正

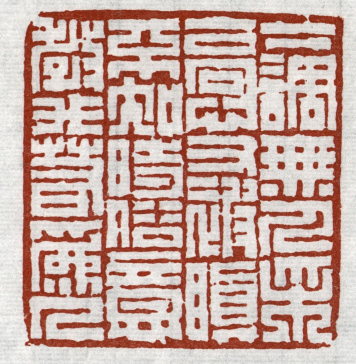

扬州罗聘

冬心先生

丁敬

下调无人采高心又被

不知时俗意教我若为人

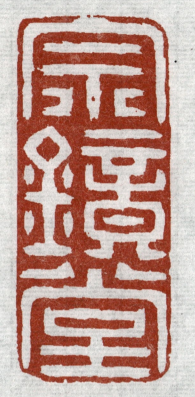

宗镜堂

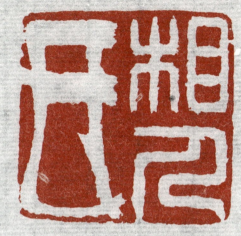

相人氏

丁敬

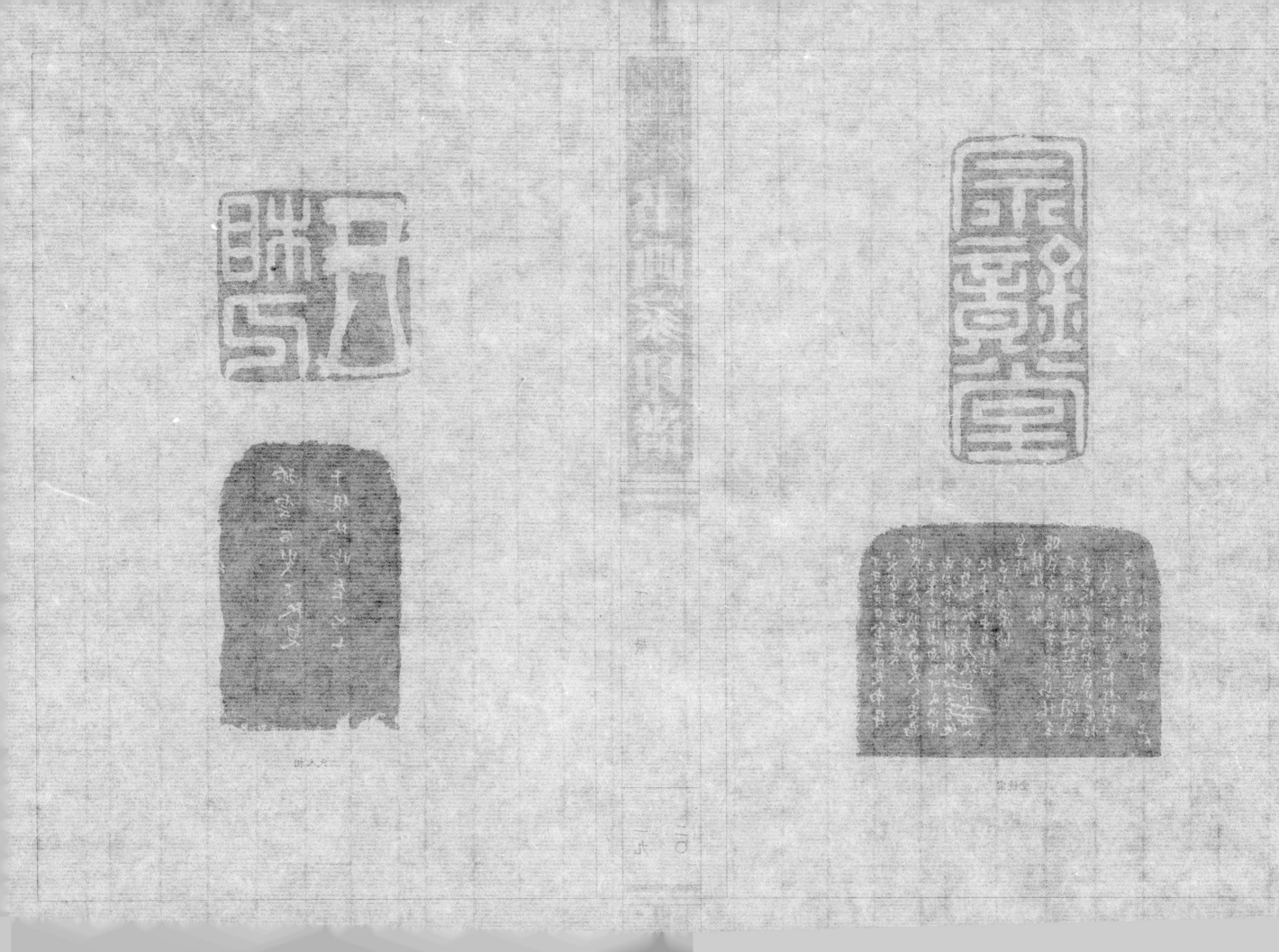

中国著名书画家印谱

丁 敬

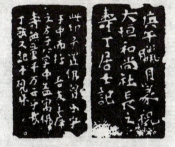

两湖三竺万壑千岩　　锡社祉堂

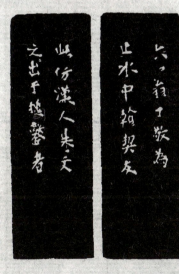

袁匡肃印

竹泉　　卫叔

一味清净心地法门　　芝泉

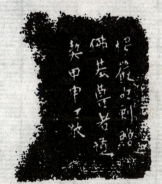

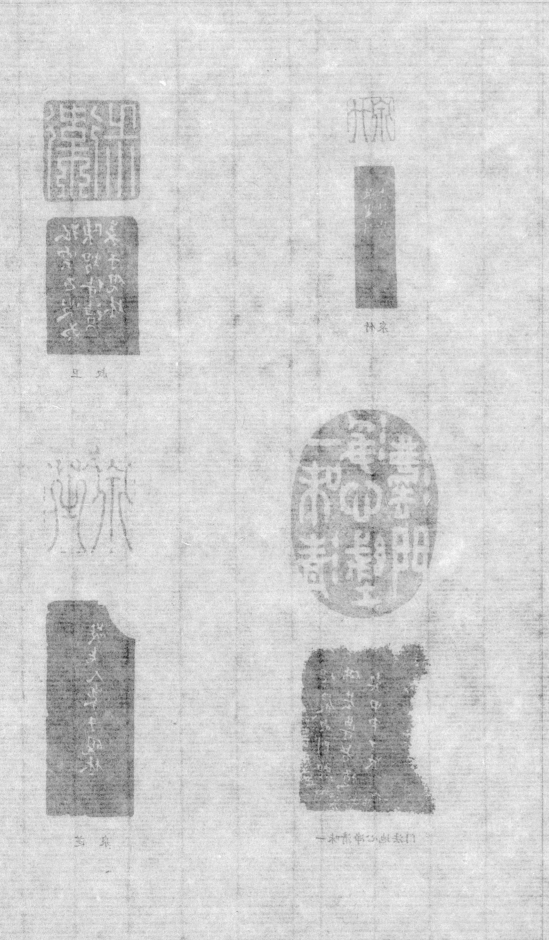

中国著名书画家印谱

丁 敬

丁敬(生年未详—一七八一后)清代诗人、书法篆刻家。仇兆鳌曾孙。一作仇燉,字遐昌,号霞村,归安(今浙江湖州)人。活动于清乾隆年间。喜诗,工治印,而游刃有余。幼负不羁之才,攻举子业不成,便致力作诗,寄情篆籀。其诗风清远,颇有王维、孟郊之意,乾隆二十年(一七五五年)冬,尝将程荔江所藏千余枚汉铜印编拓成谱,朝夕研习,技艺日益精进。能手刻晶、玉章,所作苍劲中寓雅秀,文人气息甚重。曾辑自刻印成名载《广印人传》《飞鸿堂印人传》等书。

国持

城为德道以

香池研落花瓶胆



青山雨丝芳草舟

林圃

黄易跋尾石

中国著名书画家印谱

仇岿

王玉如（生年未详—一七四八）清代书法篆刻家。字声振，号研山。上海人。斋号为澄怀堂。与王睿章被称为印坛海上云间派代表人物，系王睿章从子，得其真传。尝自题印谱曰："余幼好观古文奇字。既长，愧学业无所就，辄因性所近，摹拟金石篆籀，试之以刀笔，聊以自娱。既又请益于从父曾麓翁，尤得博取见闻秦汉以来钟鼎碑版，暨元章、子昂、徐官、吾衍诸公所论著，有通悟。"其章法布局常别出心裁，用刀稳健。洞庭叶锦慕其艺，死后嘱刻《澄怀堂印谱》五卷刊行。自刻有《读书乐》《王阳明十八则》《陋室铭》《桃李园序》等谱，亦曾刊行。原石散出近半，其好友鞠履厚携归剩余，补足所缺，汇为一卷，名曰《研山印草》，与其自刻《坤皋铁笔》《印文考略》合为四册传世。

晓侵常句联横纵

书学

磐击

馆香雨

落花水面皆文章

帝君曰

快然自足

朗朗如日月之入怀

洞庭波兮木叶下

古人惜寸阴

弗牵事长思

短睡

魏堂氏

埭庵

常须隐恶扬善
不可是心非

绿满窗前草不除
读书之乐乐如何

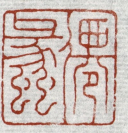
仙蠡

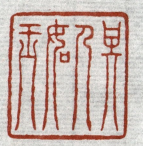
其人如玉

王玉如

二七
二八

章文書尚木不殹

日敬帝

文帝行璽

皇帝之信行璽祭天之印

千秋萬歲舍木利印

阿七督入古

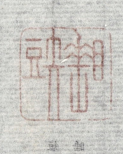

壽

皇帝信璽

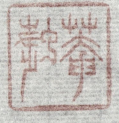
春秋

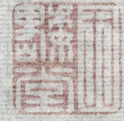
石佛堂印章

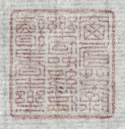
其入明王

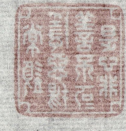
義印

中国著名书画家印谱

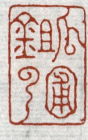
云锄圃瓜

诗博

园芳之李桃会

有之陌何

山青幅写来闲

廊绕水槛照光山
香风春咏归霄舞

孤之人闲

步散

香楚地扫

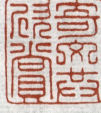
赏欣共文奇

和不弟兄人使雏私因勿
睦不子父人使利小因勿

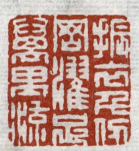
流里万足灌冈仞千衣振

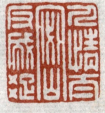
疏成反密太情人

俊季秀群

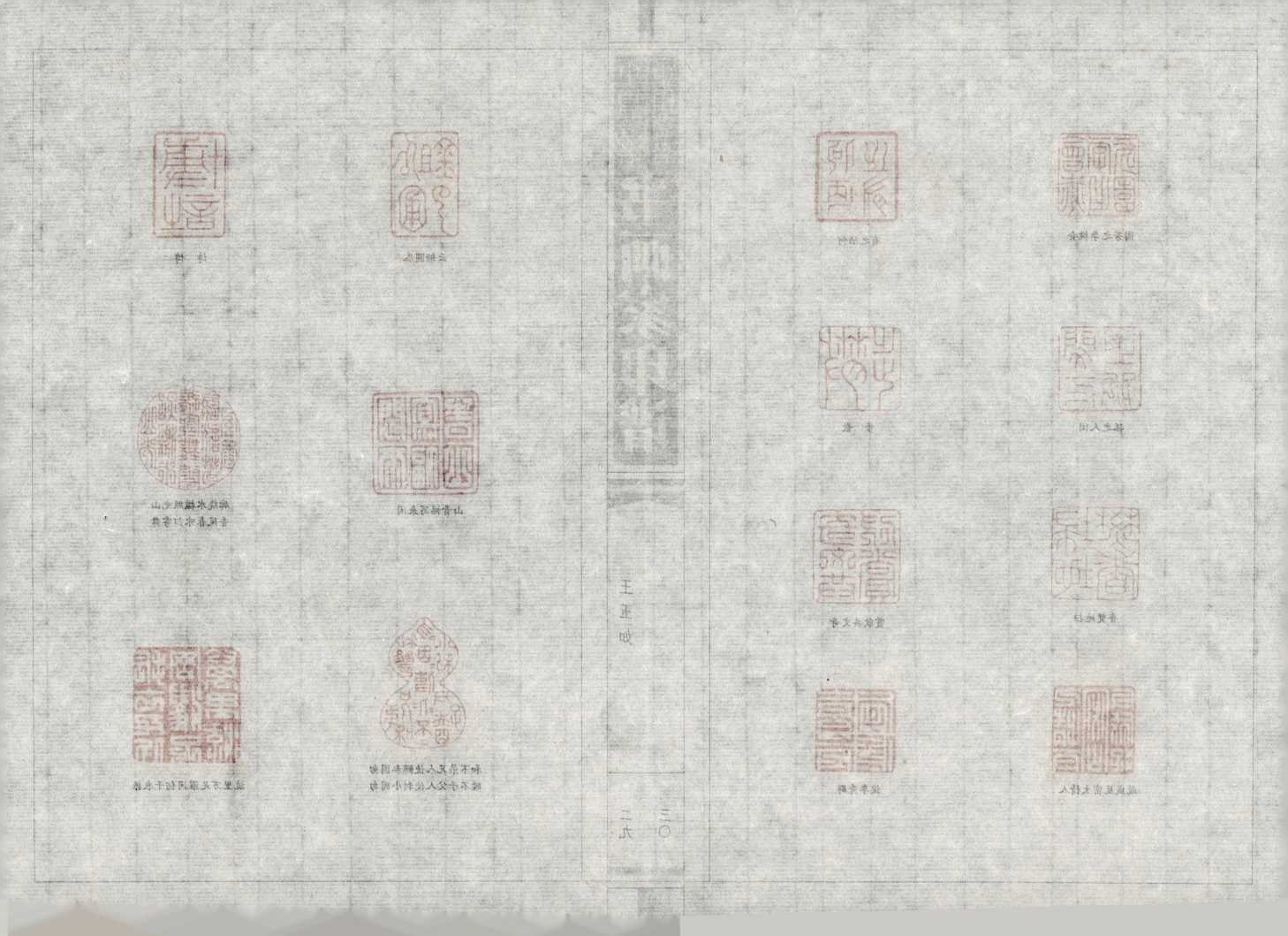

中国著名书画家印谱

王玉如

书右琴左

青山千笑一

生白虚

纸字弃勿牛耕宰勿

士居桥平

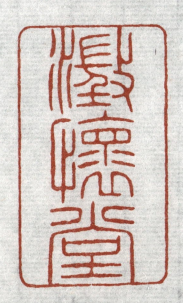
堂怀澄

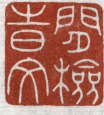
文时检闲

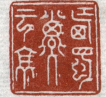
亭云子蜀西

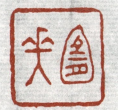
笑宜

高在不山

戏游

舫雪

咏啸

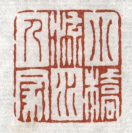
家人水流桥小

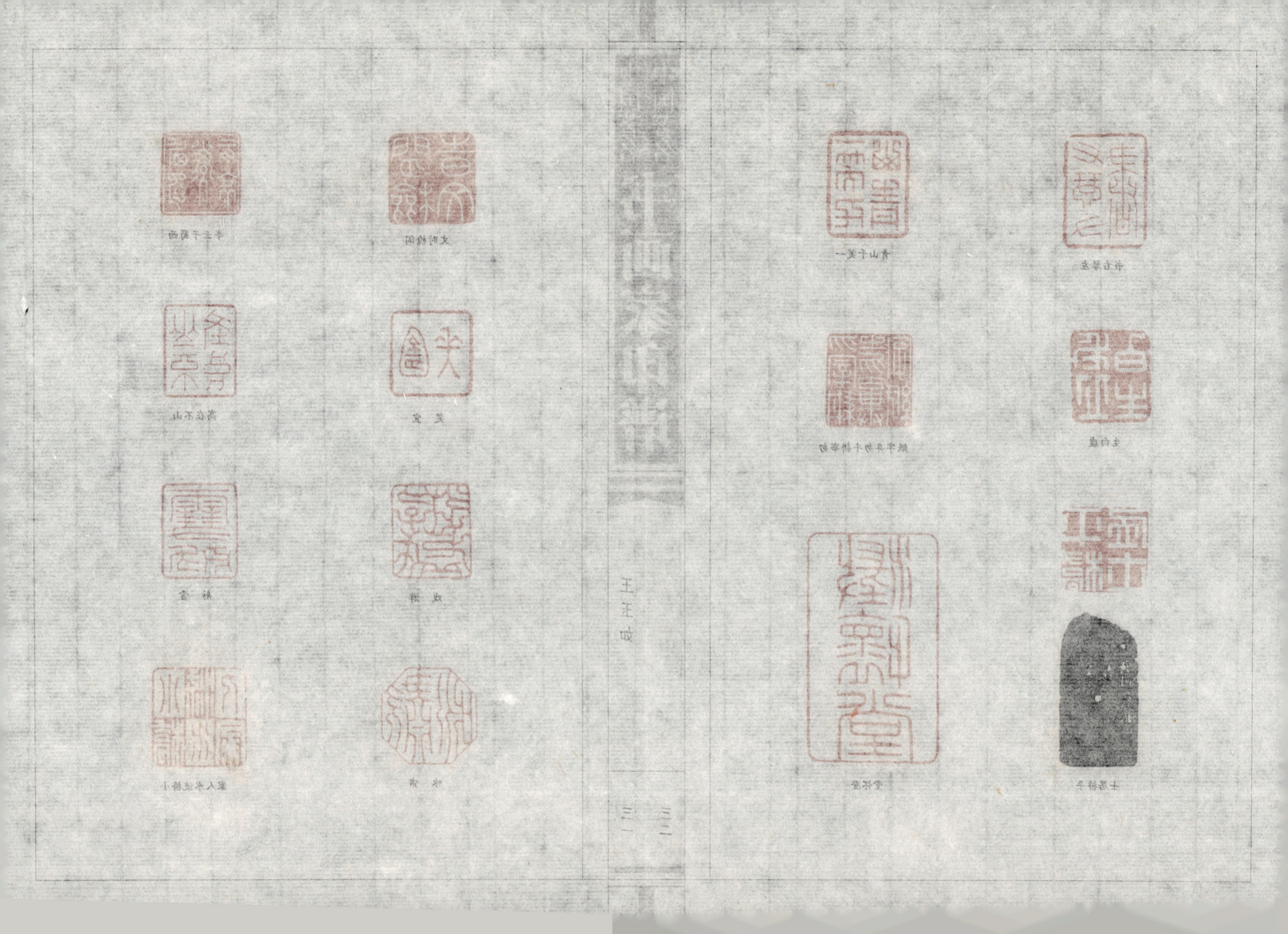

中国著名书画家印谱

王玉如

王玉如（1666—1763）清代书法篆刻家。字贞六、曾麓，又号雪岑，别署岑翁，江苏松江（今属上海市南汇区）人。主要活动于康熙年间。家贫穷，刻印为生。工诗而懒辑录，故诗文存世甚少。亦擅绘事，所画花鸟鱼虫精妙雅致。篆刻曾师从张智锡，章法稳健，刀法刚劲，擅长多字印布局。时与王玉如等人并称"云间派"。王祖慎尝云："殚心篆籀积五十余年，阐前人之秘奥以自新，辟近今之好尚而法古，海内知名久矣。"存世有《醉爱居印赏》《印言》《花影集印谱》《西厢百咏印谱》《亦草堂印谱》等书。名载《广印人传》。

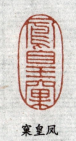

棠皇凤

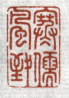

致凤儒寒

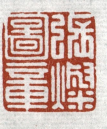

章图灿张

流风士名有然居寂萧庭门

苑艺于翔翱夕兮林书乎鹜骋朝

中国篆刻

王玉









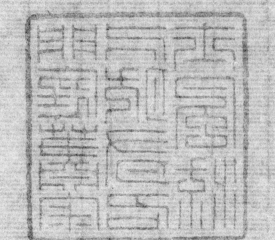



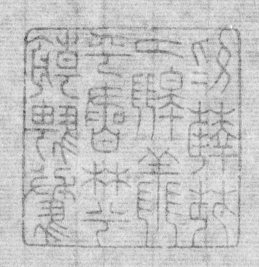



痴如

藻词香墨

丝鸟扫颖兔

翠拾

中国著名书画家印谱

王睿章

三五
三六

寄幽然澹

梦幽窥下窗来鹤

鱼双寄

谐琴静瑟

雨种芒番一林园洒

手杯传放莫欢清底月

衍游闲我容公天

春座满生能口开

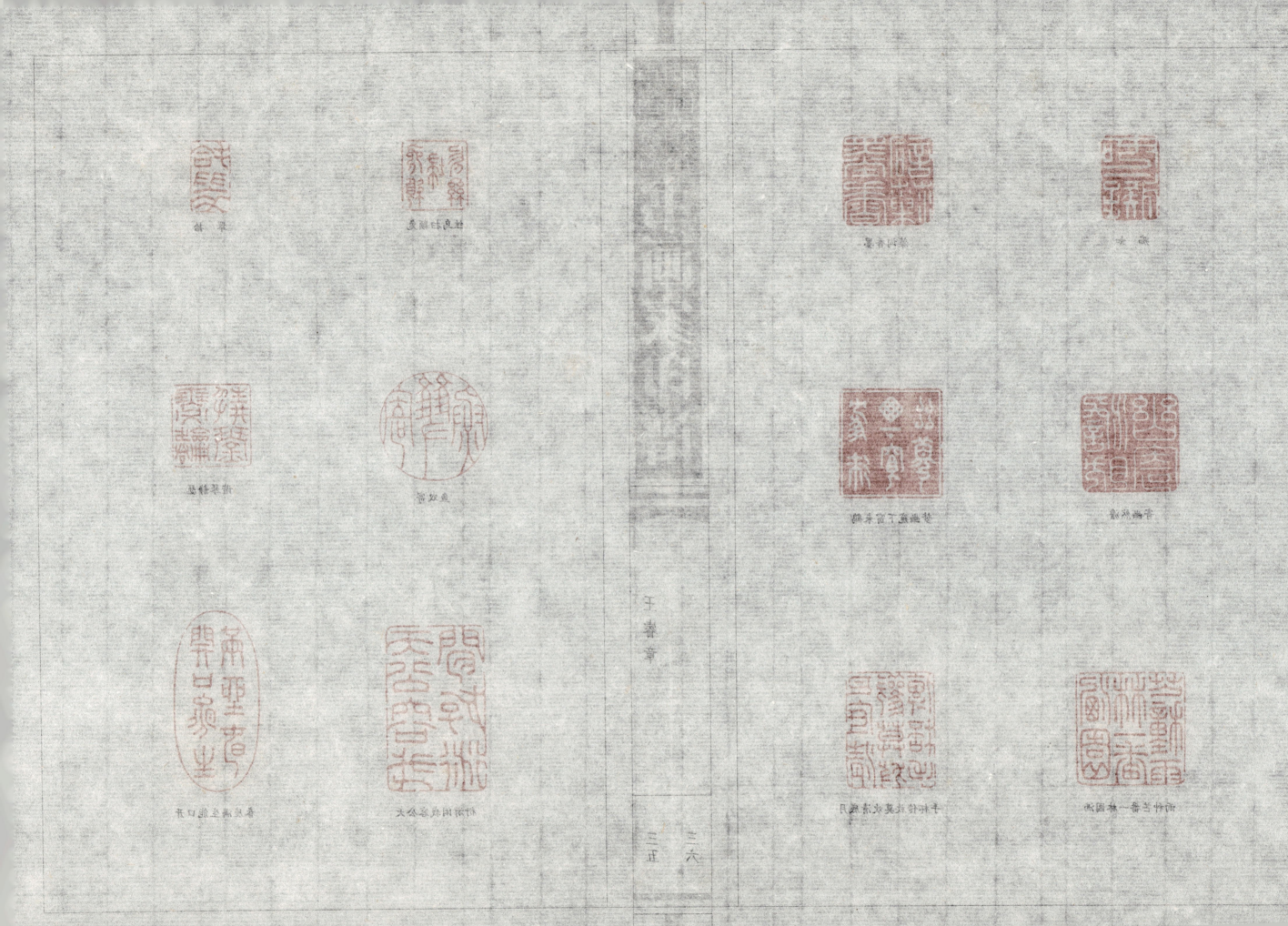

中国著名书画家印谱

王睿章

家人上水

忆细

泉清有耳俗洒

隐渔客上头竿纶

赏自怀高

警新词事记笺抽

古怀襟我

赏鉴蕉雪乡竹修

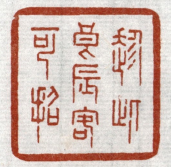
招可客辰良此趁

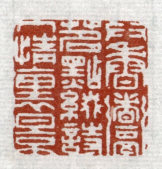
景里情人诗缀点茗篆香供

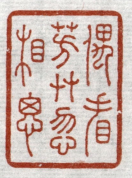
思相怨草芳看偶

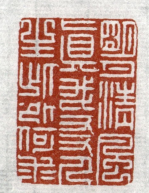
求何外此生人友我真风清月明

米主人

竹癖

觀海樓主人印

東家軍家印

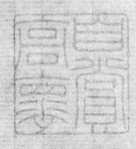
寓意於物

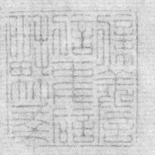
聲畫形賢莫知神

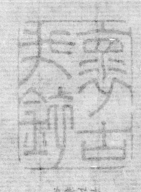
古香清味

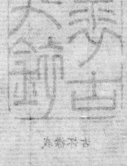
寶繪堂古香齋印

得此生意

襄陽漫仕馬騰之章

米芾元章氏印／家在熊耳龍門之間

中国著名书画家印谱

王睿章

许容(生年未详—一六九三后)清代书画篆刻家。字实夫,号默公,江苏如皋人。喜作诗文,通六书,能小篆,兼画山水,擅长治印。活动于清代康乾年间,与童昌龄、陈瑶典诸人篆刻师法汉人,治印篆法工稳,章法疏宕,独树一帜,被后人称之为「如皋派」。著有《说篆》《谷园印谱》《印鉴》《韫光楼印谱》等。

许容于刀法理论上有自己的见解,他在《说篆》中总结出十三种刀法,曰:「夫用刀有十三法::正入正刀法、单入正刀法、双入正刀法、冲刀法、涩刀法、迟刀法、留刀法、复刀法、轻刀法、埋刀法、切刀法、舞刀法、平刀法。」每一种刀法下均有小注,说明具体刻法、适用范围或相应的效果等。如「正入正刀法——以中锋入石,竖刀略直,其势有奇气;单入正刀法——以一面侧入,把刀略卧,其势丰,臻于大雅」等。从印学史的角度来看,许氏对刀法的认识和总结是非常可贵的。

管不天来愁

醉从

陌路迷草青青

年今又事花番一

主有枝花此从

我老涯生此如愿

悠悠水叠叠山远

小坤乾里醉

水烟山雨片一

居花藕在人

前榴草香清芋煨

取醉为佳

乾坤泰

贞岩

二十四桥歌舞地

新篁敲韵

平生不识人意碑

若邪溪上人家

山梁饮啄非有意于樊笼
江海飞浮无本情于钟鼓

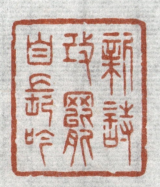
新诗改罢自长吟

六六峰三三径

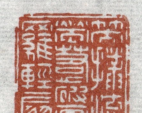
笑扑流萤破画罗轻扇

醉中往往爱逃禅

许 容

孫悟空

豬八戒

唐僧取經

行无雁紧风

世人通路源桃想

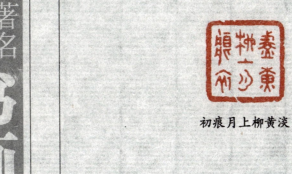

初痕月上柳黄淡　　柳在风清

影花身满扶谁醉里向

宵　秋

辱忍于安莫安　　雨华江一张春

堪以何诚

好美者何间地天知不

中国著名书画家印谱
中国著名
许　容

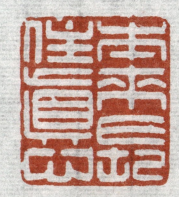

靓娇然天扫淡眉娥　　心真住长来本

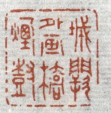
树烟桥画外阙城

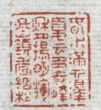
峰奇多云夏泽四满水春
松孤秀岭冬辉明扬月秋

中国著名书画家印谱

许容

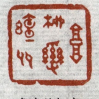 多缠丝柳城

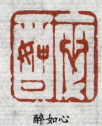 醉如心

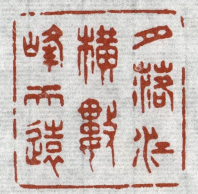 远天峰数横江落月

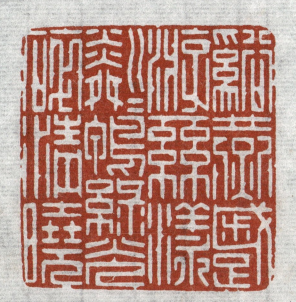 晓清碎光绿鸭鹨漾丝游鷖燕溪

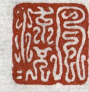 古今无义道

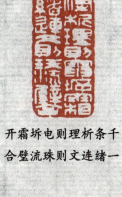 开霜坼电则理析条千 合璧流珠则文连绪一

 师鱼钓芦长小

 沉流风

 阿松景毕鸟鱼群长

 喜欢大

四五

四六

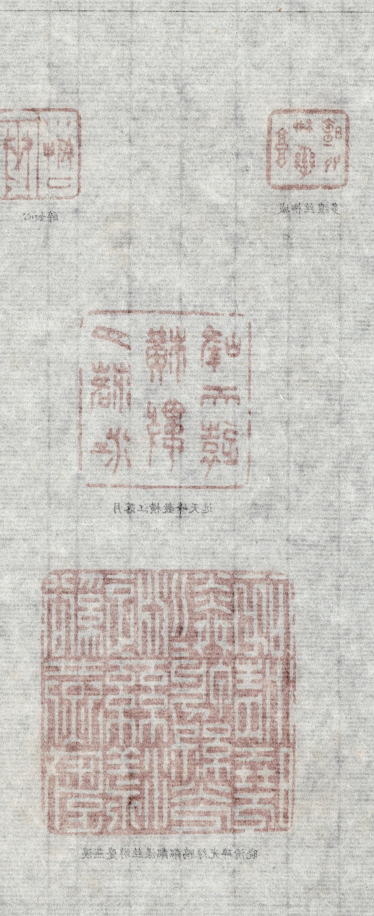

中国著名书画家印谱

许 容

吴晋（生卒年不详）清代书画篆刻家。原名思进，字进之，号曰三、日山，别作目山。其斋号为放鹇亭客。安徽休宁人，侨居江苏常熟，后定居松江（今属上海市）。其山水画风格清隽雅逸。精研古文字学，洞悉篆籀源流，精篆隶书。治印得何震、苏宣意趣，刀法受林皋影响，是清代如皋派的后继印家之一。辑有《知止草堂印存》一书。

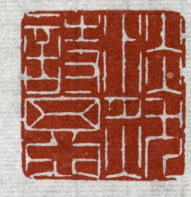

思诗然淡

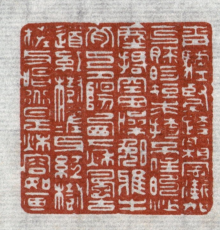

古道红树牙樜红树牙樜道是秋容如画
沙刮空尘唤晚鸦牛背上夕西下秋风
青驴紧跨霜风渐加克膝的短袭揸不住的

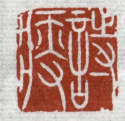

生此寄冰春尾虎

瘦 诗

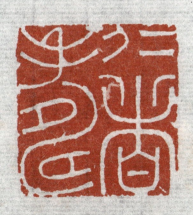

寿者仁

中国著名书画家印谱

吴 晋

吴兆杰（生年未详—一七五七后）清代书法篆刻家。一名士杰，字隽千，号漫公，安徽歙县人。家贫。通六书，精于刻印，不仅能刻石，而且金、玉、晶、牙、瓷、竹无所不能。镌刻砚铭，亦超出时辈。款识尤为精绝。一生以授徒治印自给。

吴兆杰自幼师从同邑吴天仪，性豪侠、诙谐，治印收入多用于购买法书、古物，亦随手散尽。乾隆十五年（一七五〇年）春，汪启淑因事归歙，身体欠佳，闭门谢客。兆杰一日直入寝榻，与启淑讨论印事。汪启淑《续印人传》载：『庚午春，予以事牵，归歙对簿，闭关却轨，谢绝亲朋。而漫公谬信时誉，数叩门欲见。一日直入寝榻前，余方抱疴力疾，与之讨论者竟日。漫公以平生无知己，独许余为赏音。于印章一道，名虽籍籍，然好之者尽如叶公龙耳，惟余识其派别高古，迥异时流。相与抵掌欢笑，竟忘忧患中。为余作大小十余印，自具本来面目，颇臻三桥、主臣妙境，绝不类天仪之作。所谓冰寒于水，青出于蓝耶！』乾隆二十年（一七五五年）秋，当汪启淑再次归歙，两人相见，汪启淑认为此时的吴兆杰印作更为苍老，而书法各体俱工，千文、何两君外，另开生面，更臻妙境。

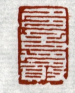

深春外楼

败多言多

圭白复三

山青近宅

闻且闻得

和以人饮

斋亩一

角地涯天

客亭鹏放

阍月陶

中国著名书画家印谱

吴兆杰

吴先声(生年未详——一六九五后)清代印学家、书法篆刻家。活动于康熙时期。字实存,号孟亭、石岑、楚伧。斋堂为敦好堂。古郢(今湖北江陵)人。工治印。用刀明快秀逸,布局工稳,自成风格。论印有独见,尝于《敦好堂论印》中曰:"汉印中字有可用者,有断断不可用者,总之,有道理则古人为我用,无道理则我为古人用。""印之宗汉也,如诗之宗唐,字之宗晋。学汉印者须得其精意所在,取其神,不必肖其貌,如周昉之写真,子昂之临帖。斯为善学古人者矣。"谈刀法时说:"白文任刀自行,不可求美观,须时露颜平原折钗股、屋漏痕之意……"在章法方面又指出"章法者,言其成章也。一印之内,少或一二字,多至十数字,要必浑然天成。有遇圆成璧、遇方成珪之妙;无龃龉而不合,无艴觍而未安。但不可过于穿凿,致伤于巧。"这些论述一直被视为印学圭臬。著作除有《敦好堂论印》外,还有自刻印谱《印证》等。名载《广印人传》。

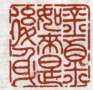
魂吟绕偏雪傲花梅

身后是来如粟金

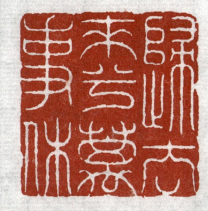
休事万兮来去归

窗 竹

人诗作事余伴酒怀情多

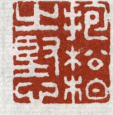
心坚之柏松抱

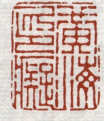
痴印海黄

中国著名书画家印谱

吴先声

张在辛（1651—1738）清代书画篆刻家、金石鉴赏家。字卯君、兔公，号柏庭、子与，山东安丘人。十三岁学画，镌刻印章，后随父北到燕赵，南游吴越，结交天下名士，常与王渔洋、魏禧、王岱、曹贞吉、尤侗、朱彝尊论诗谈文，与高凤翰、金农等人研究绘画、篆刻。集名流所长，遂得"扬州八怪"之奇风。1686年（康熙二十五年）选为拔贡。后屡试不中，遂厌官场，朋友推荐他为观城教谕，他坚辞不就。1691年（康熙三十年），他徒步南京，拜郑簠为师，书法大进。

张在辛一生有很高的艺术成就，他的篆刻、印法、始学张贞，后学周亮工，刀法来自秦汉，尤工小印，是清初齐鲁派篆刻的代表人物。他的绘画除随意点染松、竹、梅、兰外，也爱画人物。《九老图》《张伯庭八十六岁自画小张》很有功力。鹅翎画更是独具匠心，被视为珍品。他在病危之际，尚展阅图卷，吟咏诗词，对仗工整，声韵协和，寓意深刻。他八十五岁高龄时写的一幅"五花欲就龙为友，万里高飞鹄不群"的对联，反映了他不与封建社会同流合污的品质和桀骜不驯、傲视权贵的思想。

其著作甚多，主要有《隶法琐言》《汉隶奇字》《画石琐言》《渠亭印选》《隐厚堂印谱》《篆印心法》《隐厚堂遗诗》等传世。康熙四十三年（1704年），曾与弟张在乙、张在戊合辑有《张氏一家印存》。另辑有《张氏印存》《望华楼印汇》等，对后世影响较大。

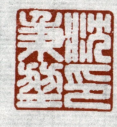

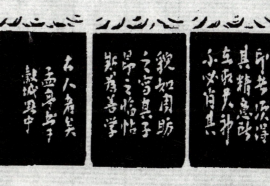

印堂秉沈

中国著名书画家印谱

张在辛

和 唱

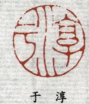
于 淳

人山诸方

千 若

翁衰八十六

人老庭柏

士居提犀

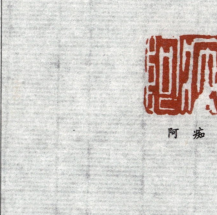
阿痴

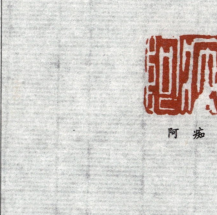
公 兔

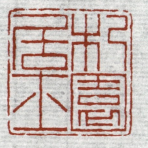
士居困杞

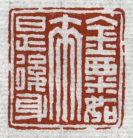
身后是来如粟金

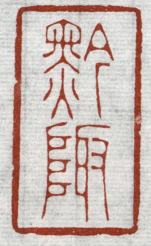
瓯 黔

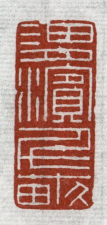
亩千滨渭

张在辛

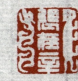
辛在张

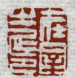
印之辛在

聱

辛在

公兔

君卯辛在

画头指

堂紫山

君 卯

兔字一氏君卯辛在张
亭柏称亦亭白日或公

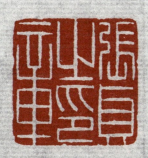
章印之贞张

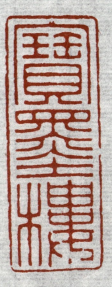
楼墨宝

五七 五八

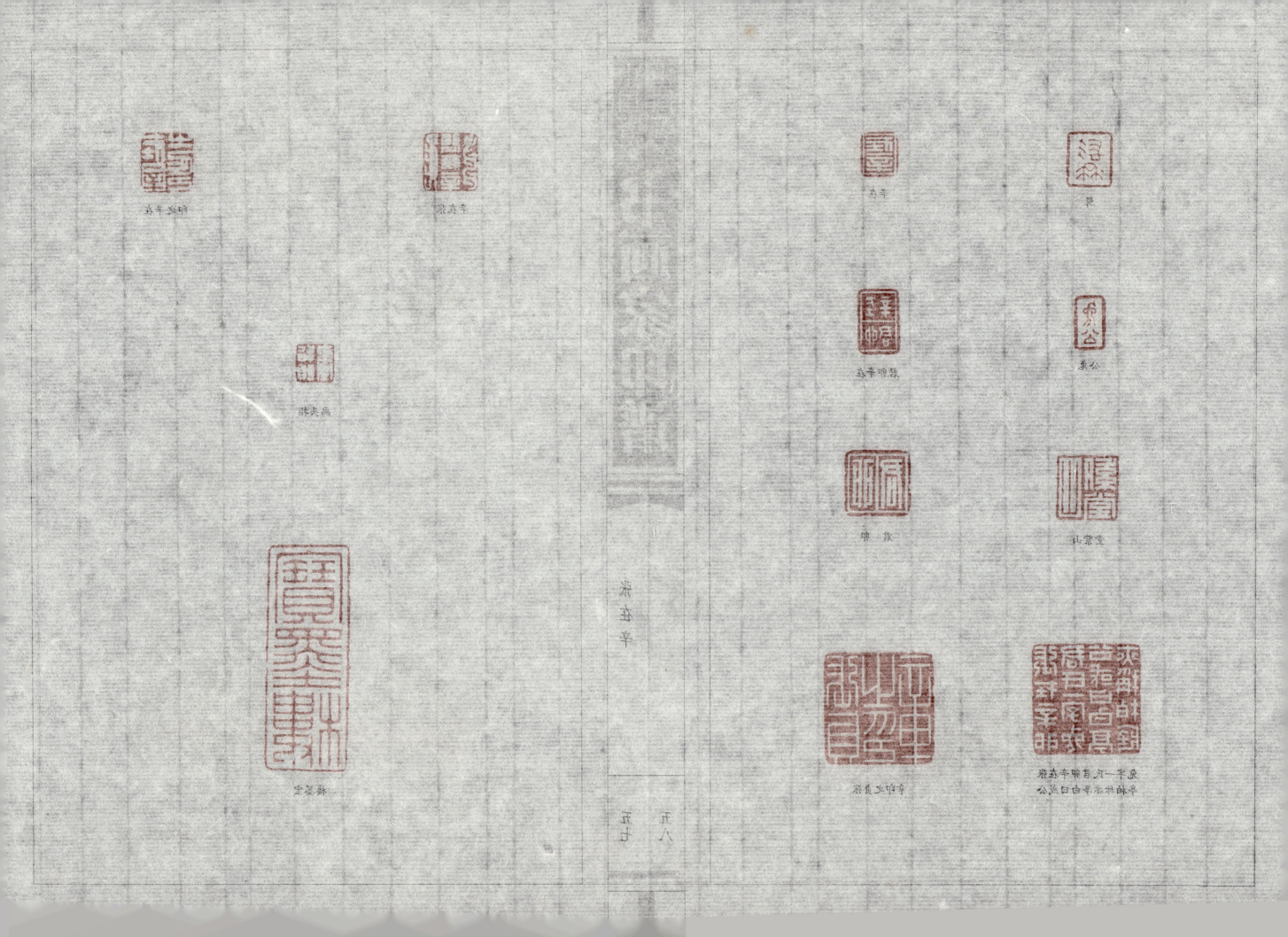

中国著名书画家印谱

张在辛

裔世邢琅

庄村水流花桃

房山麓松

章之子仲亭西

庵如

阁草来自

成梁到水

印辛在张丘安

高算

翰臣

庭柏

庵立

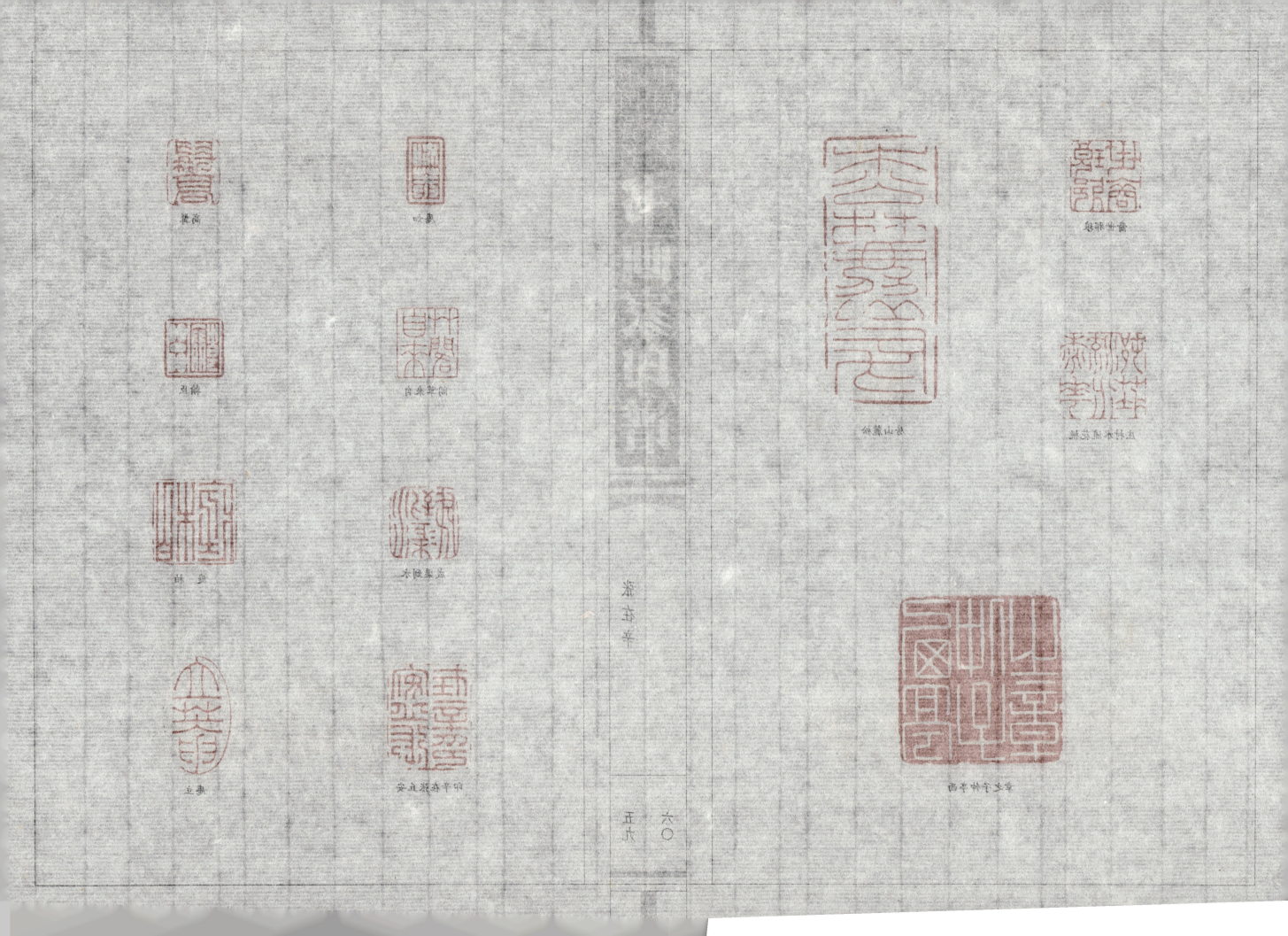

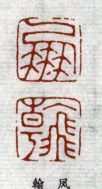
翰凤

因西

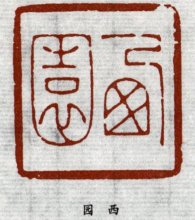
因西

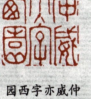
因西字亦威仲

张在辛

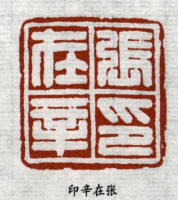
印辛在张

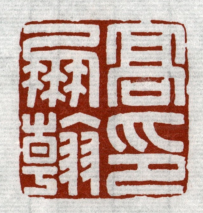
印翰凤高

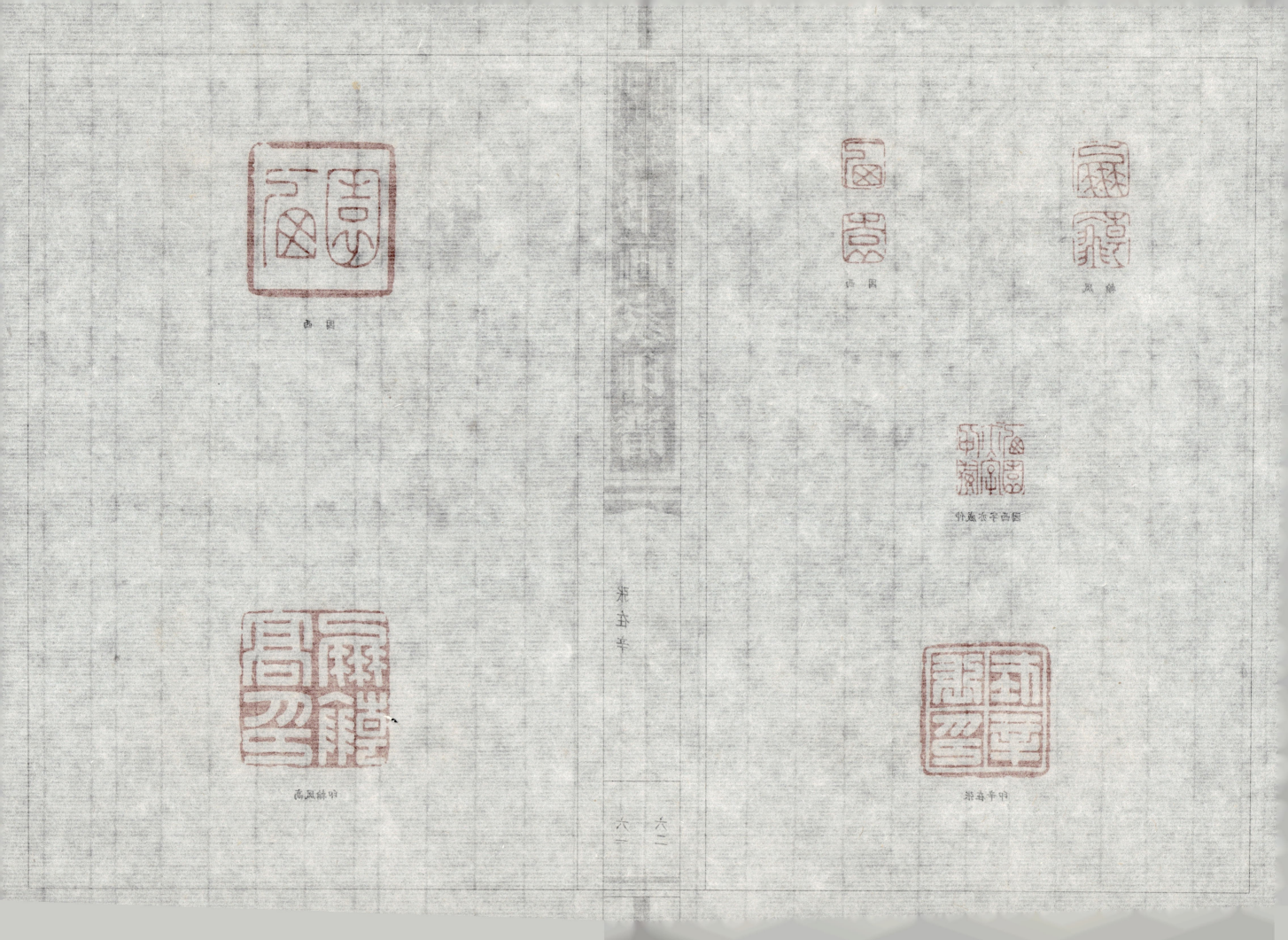

中国著名书画家印谱

张在辛

张宏牧(生年未详—一七三〇后)清代学者、书法篆刻家。原名弘牧,字柯庭,号懒髯、白阳山人,浙江桐乡人。活动于清康乾年间。工诗,擅长治印。篆刻取法文彭,亦仿徐贞木,刻小印颇精,大印似腕力不足。印风纯正温和,端庄古朴。有印章粉本一册,自书篆八百方。又有墨钩摹印二册,皆古印。著有《懒髯集》,尝注《篆学津梁》《篆韵》。名载《嘉兴府志》《广印人传》《中国美术家人名辞典》等。

要为一

清益远香

秦心则大其见

名令于失不亦则及不

生之涯有说以何事之益无为不

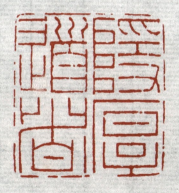

者道厚隐



一伏笔

静观楼藏

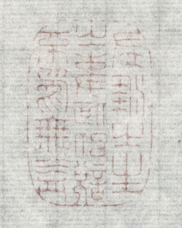
主人点高对收物专文天代不

秦之大限其员

吉祥如意

吾今之于不夫态有不愿

 富为安身

 杯一复杯一

 贤希士

 默者拙

 岑云看几隐

 动慎子君

 机天随见发

 □平柔优

 利之行贵之守

 轴卷黄十数

 贤可则过闻

 清应谷声禽白含云色水

 释心躁则和平心欲则淡

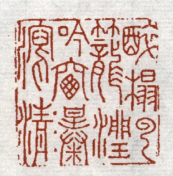 清泻瀑窗吟润笼云榻醉

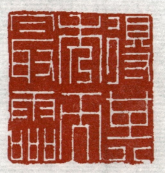 灵最而秀其得

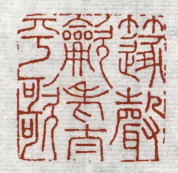 歌平太老吹声笛"

鴻緒藏

韓肖士

宿安集

林一貞一

時天賜藏

臨池十年

口集千印

鄭阿懷陶

耐養黃千頃

書上黃金屋

福平來書之印

鬼畫符記

鄭素仙蘭花舊館

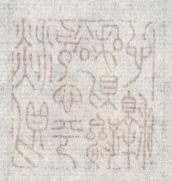
鄭乙和十乙拍博士

中国著名书画家印谱

张宏牧

汪士慎（一六八六—一七五九）清代书画篆刻家。字近人，号巢林，又号七峰、甘泉山人、甘泉寄樵、溪东外史、晚春老人、心观道人等。排行第六，人称「汪六先生」。嗜茶如命，号称「汪茶仙」。安徽歙县人，寄居扬州，以卖画为生。工诗擅书，精画梅花、水仙、人物，长干篆刻。清贫一生，为「扬州八怪」之一。

汪氏擅画花卉，随意勾点，清妙多姿。精画兰竹，尤擅长画梅，笔致疏落，超然出尘，笔意幽秀，气清而神腴，墨淡而趣足。其秀润恬静之致，令人爱重。金农称他画梅之妙和高西唐（翔）异曲同工。西唐擅画疏枝，巢林擅画繁枝，都有空里疏香，风雪山林之趣。千花万蕊，颇富诗意。汪士慎在一目失明作画时，自刻一印云："尚留一目看梅花。"后来，六十七岁时双目俱瞽，尚能挥写自如，不失当年风韵。署款「心观」二字，工妙胜于未瞽时。「盲于目，不盲于心。」阮元《广陵诗事》说他："老而目瞽，然为人画梅，或作八分书，工妙胜于未瞽时。"时金农称赞他："尚留一目，看梅花。"

其诗清新自然，别有意趣；其书气韵生动，风神独绝；其篆刻秉承「徽派」传统，章法与刀法平稳而富于变化，韵味之佳，称雄一时。其用于行文、落款之书法、金石，看似任意摆布，实为巧妙组合，诗书画印，浑然一体。平生穷愁潦倒，寄情书画。时人闵廉风曾将其艺术与生活上两大异于常人之「怪」概括为两句诗："客至煮茶烧落叶，人来将米乞梅花。"其存世作品甚多，主要有《行书群花诗》《行书诗翰》《梅花图》《江路野梅图》《空里疏香图》《兰竹石图》等。著有《巢林诗集》。

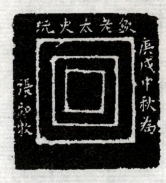

（款边）印套四等要为一

中国著名书画家印谱

汪士慎

沈凤（一六八五—一七五五）清代书画篆刻家、古董鉴赏家。字凡民，号补萝、樊溪、驭溪、桐君、凡翁、补萝外史、补萝山人等，江苏江阴人。活动于康乾时期。工山水，能篆书，擅治印。乾隆二年（一七三七年），五十余岁才署江宁南捕通判，后又任宣城、灵璧、舒城、建德、盱眙、泾县等地知县。一生轻仕途而重艺术。

自言"生平篆刻第一，画次之，字又次之"。其艺术成就的取得，不仅由于天赋甚高，而且得益于清代"以书法冠海内"的著名书法家王澍（字若林，号虚舟）的教诲。沈凤十九岁拜王虚舟为师。时王氏在淮安富户程氏家坐馆，沈凤伺候其侧。程氏富甲一方，故罗致许多桓碑彝器、晋唐真迹，沈凤得以纵观临摹，大开眼界。王氏又授以八法源流，使沈凤业精而学博。沈凤此时还学习摹刻金石，古丽精峭，技艺日进。后沈凤尝一过京师，再游酒泉，所至公卿之流闻其大名，争持玉石求其握刀，乃名声益振。

沈凤晚年于金陵养病，与隐居随园的袁枚及名列扬州八怪的李方膺交好。三人过从甚密，经常结伴出游，观者称之为"三仙出洞"。沈凤与袁枚关系尤密，乃随园座上客，曾应袁枚之请，为其题写随园匾额。袁枚也好古董，但不擅鉴别，就拜沈凤为师。几年后袁枚鉴别力大增，当沈凤对古董有所疑时，竟待袁枚以定真赝。沈凤尽管当过官，艺术造诣颇深，但性格廉静谨厚，不喜敛财。晚年生活极为贫困，甚至"卒前数月，贫不能具膳"。袁枚《哭沈补萝》诗云：……"垂死交情秋握手，半生家难老传餐。谁云遗墨千年贵，我是同时得已难。"上联叹其晚景凄凉，下联赞其遗墨珍贵。康熙五十三年（一七一四年），沈凤曾辑自刻印成《谦斋印谱》四册，乾隆十八年（一七五三年）重辑自刻印成《谦斋印谱》二册。

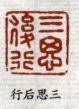
正意平心

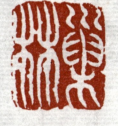
行后思三

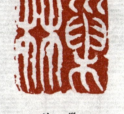
林巢

堂草峰七

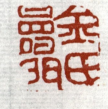

门寿氏金

白发三千丈

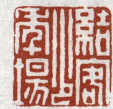
结客少年场

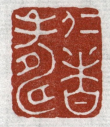
仁者寿

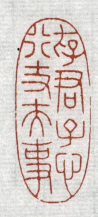
存君子心行丈夫事

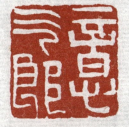
意气郎

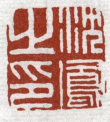
沈凤之印

复堂

舞仙

白鹿山人

竹丈人

中国著名书画家印谱

沈 凤

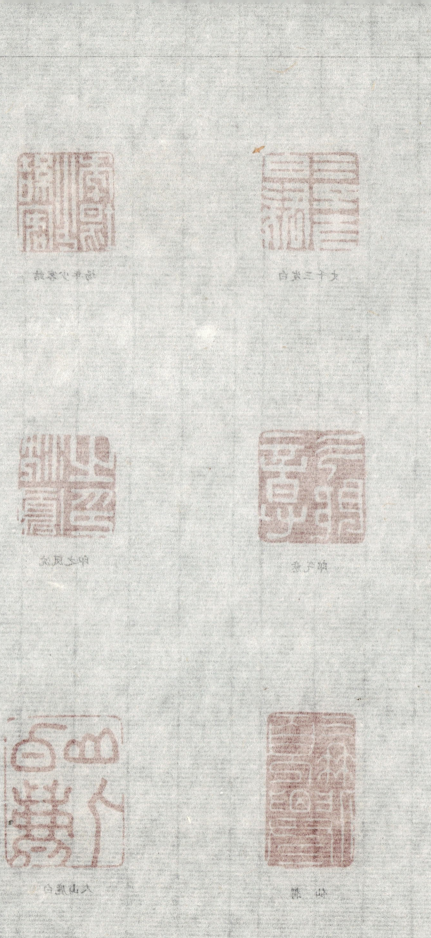
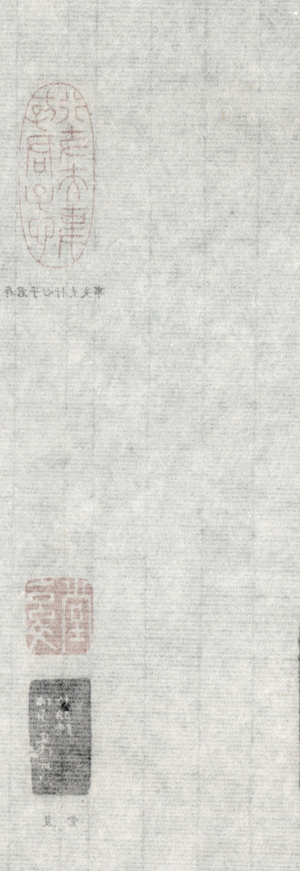

中国著名书画家印谱

沈凤

上下古今

小园

丙寅人

谦斋

凤印

气象万千

理锄书屋

凤民

凡民所藏

凤（四灵纹饰）

当不作率尔人

凡民鉴定

石寿

沈凤之印

沈凤私印

补萝外史

七三　七四

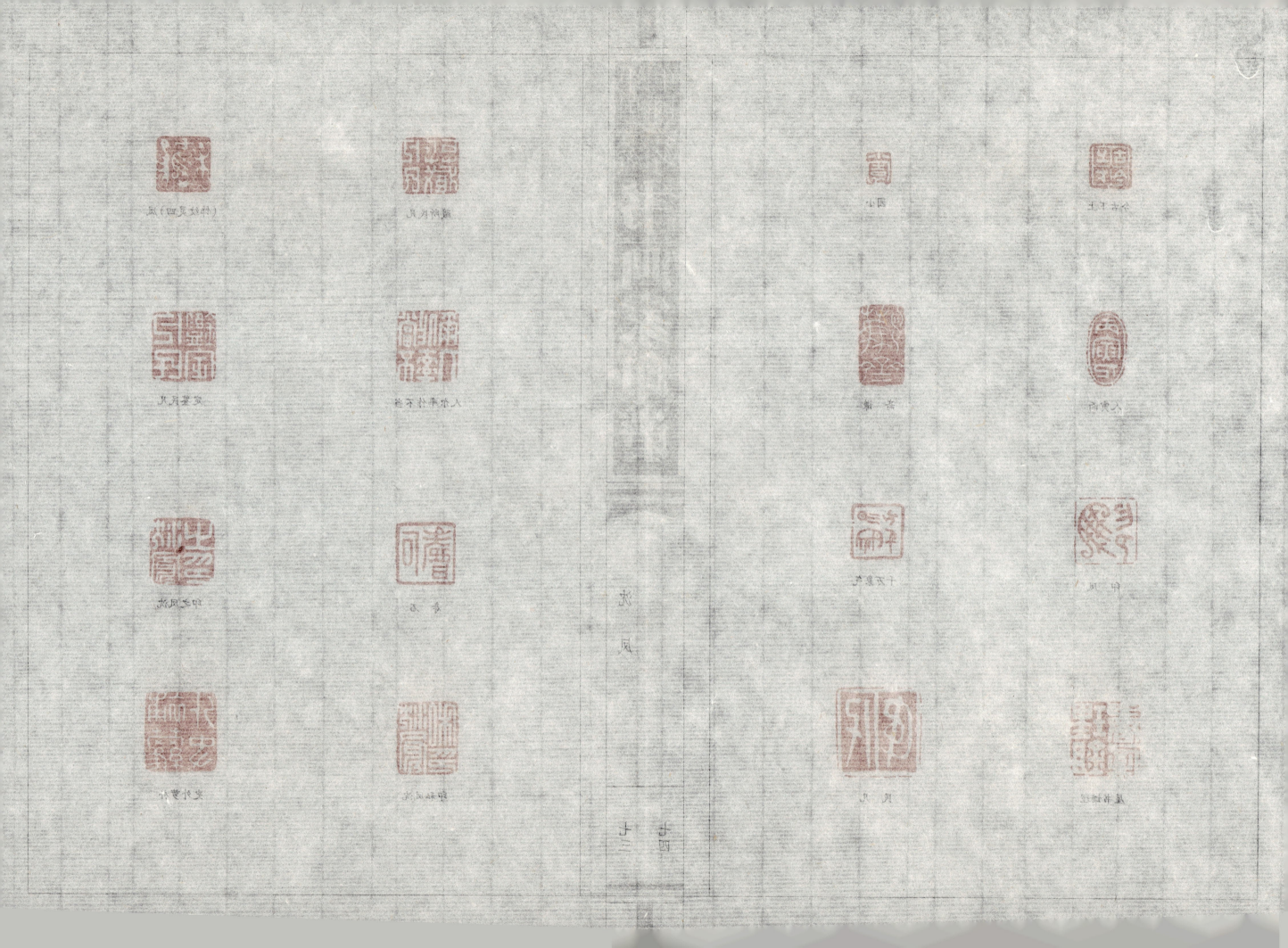

中国著名书画家印谱

沈 凤

荧青火灯屋竹窗纸

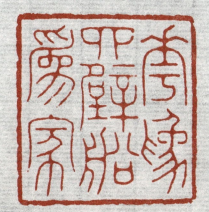

家为船壁四为花

 民凡

 马司外方

 斋谦

 人老须白

 凤沈

 信印凤沈

 气和

 印凤

花榜（生卒年不详）清代学者、书法篆刻家。活动于乾隆年间。字玉传，江苏长洲（今苏州）人。嗜六书，好声律，工篆刻。印宗文彭、汪关，呈娟秀工整一路印风，书卷气息浓厚。其代表作有「涵泳天真」正方细朱文印、「对黄卷以终年」正方白文印等。

年终以卷黄对

流溪洒雨红



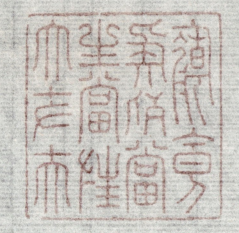

袁滴题记黄诸君是生夫大夫

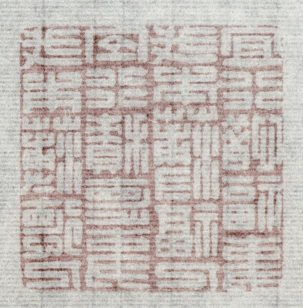

唐苏诗藏书印本翼非并海书时画人辕本苏

来凤

子八子

甲桥善读书记

滴润西藏记

中国著名书画家印谱

花榜

陈渭（生年未详—一七六八后）清代书法篆刻家。活动于清代乾隆年间。字桐野、同野，号首亭，浙江平湖人。好学古，精六书，通声律，工隶书，擅治印。篆刻宗何主臣、苏宣，印风古茂苍劲，印款秀逸，自成面目。乾隆戊子年（一七六八年），刻有「开卷有益」正方无边朱文印，另刻有「谈闲飞白酒半潮红」正方细朱文印，「人不去恶意亦不得道」正方细白文印等。陈渭作书，兴发时倾刻间挥洒百余纸，里中多其笔墨。晚年皈依佛门，常遁迹于寺庙。卒年六十余岁。

风家澹泠

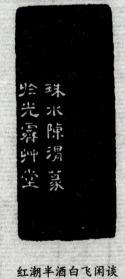

红潮半酒白飞闲谈

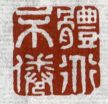

真天泳涵

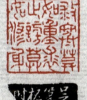

倦不道体

身修如莫谤止袭重如莫寒敫

中国著名书画家印谱

陈 渭

陈瑶典（生年未详—一七三六后）清代书法篆刻家。活动于康乾年间。字文晓，籍贯不详。擅长刻印，师法汉人，治印篆法工稳，章法疏宕，独树一帜，篆刻近于如皋派，而刀法劲挺，虚实安排得当，功力很深。作品存留不多。其代表作有「倒酒既空杖藜行歌」长方白文印。

玩审翠王

益有卷开

道得不亦意恶去不人

羊君成自鹿麋因偶

中国著名书画家印谱

陈瑶典

周芬（生卒年不详）清代书法篆刻家。字子芳，号兰坡，别署醒心子，钱塘（浙江杭州）人。幼喜读书，无名师指点，旋即学篆刻。后于汪启淑处得见前贤印谱数百种，临摹揣习，技乃大进，卓然成家。其印作白文多宗两汉，朱文喜法宋元，运刀稳健，韵致苍老，其印款亦秀劲工整。还擅制印钮，极尽巧思。工装裱，制锦匣、册页能日久平正。又擅镌砚铭。曾刻「夫天地者，万物之逆旅……」共计一百一十七字长方白文巨印，堪称绝响。卒年七十有八。

眉开且酒有花有

放言居

研十

一帘秋月

中国著名书画家印谱

周 芬

盛开棠海

矣暮云岁

水山情恣

宁安事诸

此工云说谬人时

有良游夜烛秉人古何欢为梦若生浮而客过之代百者阴光旅逆之物万者地天夫
皆秀俊季群事乐之伦天叙园芬之李桃会章文以我假块大景烟以我召春阳况也以
佳有不月醉而觞羽飞花坐以楚琼开清转谈高已未赏幽乐康惭独歌咏人吾连惠为
数酒谷金依罚成不诗如怀雅伸何作

八五

八六

中国著名书画家印谱

周芬

周颢（一六七五—一七六三）清代竹雕工艺家、书画家、收藏家。一作灏，字晋瞻，号芷岩、雪樵，又号髯痴，人呼周髯。嘉定（今属上海市）人。能诗画、刻印，尤以竹刻名于世。他独创了陷地浅刻法。其活动时间经历了康、雍、乾三朝，他是"嘉定派"竹刻的代表艺术家。"嘉定派"是清代初年全国竹刻艺术最大的流派，周颢与吴之璠、施天章、顾宗玉等人齐名，都是该派中的代表人物。周颢曾经供职于清代宫廷，他自幼习画，曾从王翚习艺，从上海博物馆所收藏的十幅绘画作品来看，他的绘画亦有相当造诣，是清中期嘉定地区颇有影响的书画家。他的竹雕作品多被国内的博物馆保存，他创造性地把南宗绘画技法融会到竹刻中，作品追求用刀即表现出笔墨情趣，所制多为笔筒、诗筒、臂搁、香笼等竹茎雕刻。周颢的创作态度非常严谨，稍有不称意之处，刻下的弟子中有成就且见之于典籍者，有其子周笠（字牧山），门人严云亭、吴嵩山、杜书绅、徐云樵、孙效泉等。他清代书法家梁同书称其"竹刻精妙不下于朱氏"。

周颢所刻印章流传至今的很少，其篆刻代表作之一的藏书章"开卷一乐"，线条细劲明快，转折自然流畅，布局疏朗均匀，字体的造型均衡工稳却又富于变化。他擅于利用留白技法来表现印面空灵、疏旷的空间感觉，堪称铁线篆印章精品。

朴于反还琢以雕以

章弄珍赐御水明僧湖西

观赏印章艺术





真是獭余知

乐一卷开

中国著名书画家印谱

周亮工

林皋（一六五七—卒年未详）清代书法篆刻家。字鹤田，亦作鹤颠，号寄巢，更字学恬，福建莆田人，寓居江苏常熟。精于篆刻，取法秦、汉、宋、元，致力于工整一路印风，所作端庄秀美，清劲明快，后人誉其为"林派"或"莆田派"。

林皋自幼潜心六书及篆籀之学，工治印，十六岁时刻印已为时人推崇，印作布局多变，印文端正秀芜，印风清新，传娄东汪关之学，并能上溯秦汉，博宗宋元，并兼取徽派雄浑厚重，苍劲古朴之风而自成一家。一改"清初印风渐趋卑靡，追求装饰，少讲法度"的局面。他还善于用汉篆入印，篆体笔力，能合古法，繁简相参，疏密互见，灵动逸致，刀法道劲刚洁，作品工稳，清秀典雅，得前人之精髓，为印家所共器，颇得当时书画家及收藏家珍爱。林皋以诗词名同时代的著名书画家恽寿平、王翚、吴历、马元驭、王鸿绪、徐乾学等人的用印，多出其手。

句入印，篆刻艺术精绝而著称于世的印作不少，其平生最得意的代表作有"杏花春雨江南"朱文印。篆刻家韩天衡在《天衡印谈》中评曰："观其此作，篆刻洗练，章法稳贴，用冲刀，于温穆中透露出挺峭的英迈之气。以整件作品论，境界俏丽平和，贴切词义，饶有文人治印的书卷气。"其所作"莆阳鹤田林皋之印"亦称一绝。印史上也将他与汪关、沈世和合称为"扬州派"。著有《宝观斋印谱》《林鹤田印谱》。

融虚境心

荧青火灯屋竹窗纸



中国著名书画家印谱

林 皋

心写

人道鹤

印之皋林

固叔

森 林

知不识不

行人丈郎中相丞

堂草柳深

师吾亦雅儒流风

南江雨春花杏

印之皋林

中国著名书画家印谱

林皋

省斋

独醒

桥边雨洗藏鹈鸪
池畔花深斗鸭阑

一窗晴日几回看

萝村

芑长贫贱

读书即是立诚先祖述亲事于

古风堂

古虞林鹤田藏

豪气未除

此间能静坐何必在山林

军曲

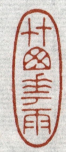
竹窗花雨

九五　九六

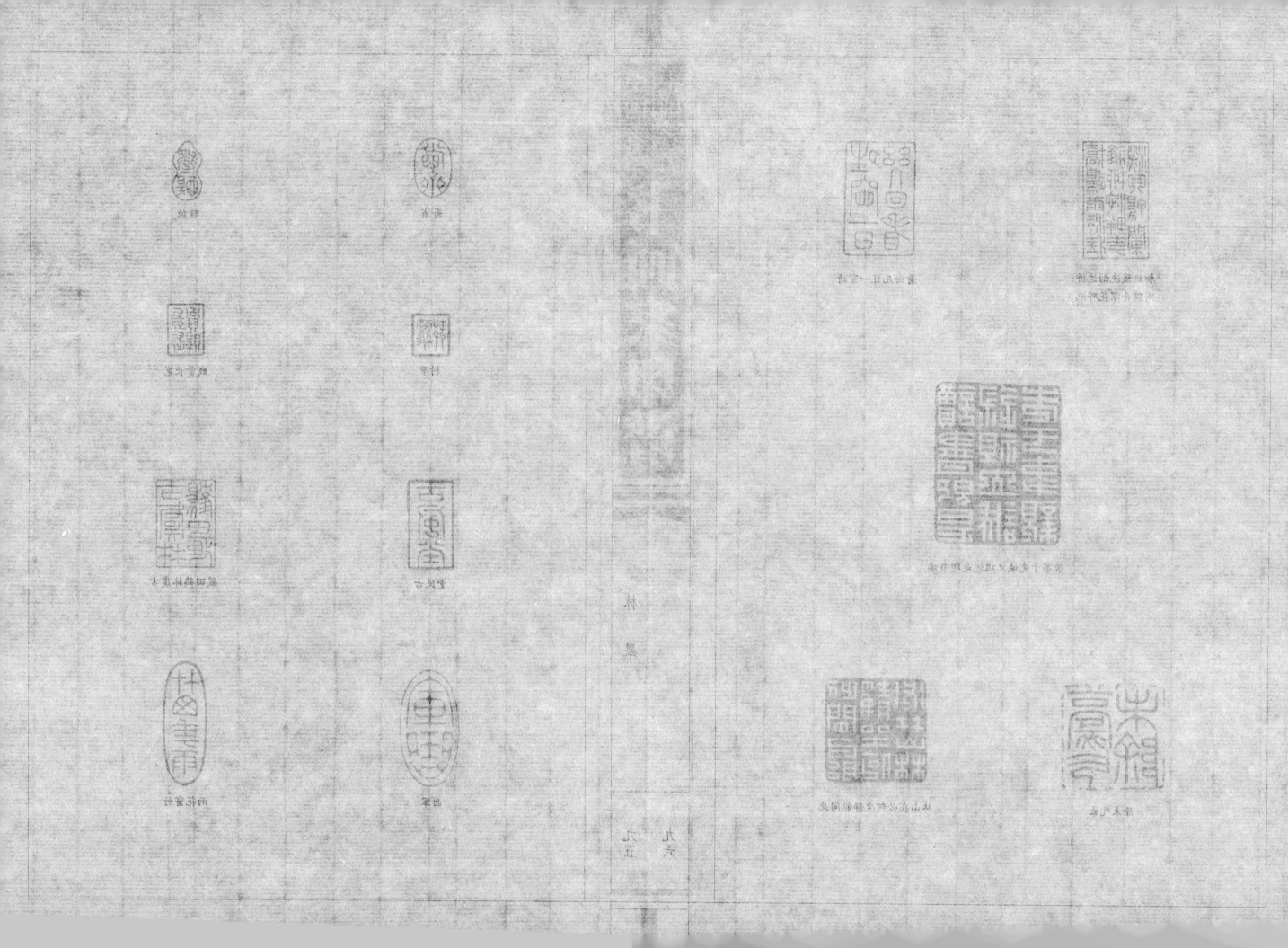

兰 梦

声书月明

间士壮生书在身

房山竹翠梧碧

印之皋林田鹤阳莆

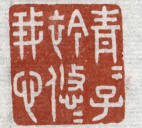

心我悠悠矜子青青

中国著名书画家印谱

林 皋

林泉

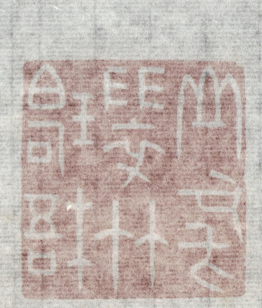

赏真画书氏蒋村萝

章文汉字晋诗唐况别无家

屋无处陆

城百面南假何卷万书拥夫丈大

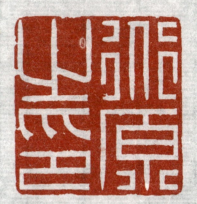
印之原道

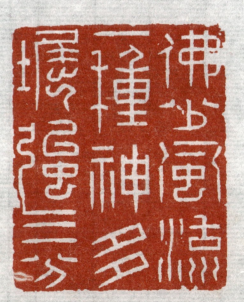
分三强倔多神种一流风少佛

林皋

中国著名书画家印谱

林皋

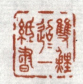

书纸一迢迢鲤双

安自者忍能乐常者足知

馆云碧

酒有尊庭黄有案

田鹤皋
（印珠连）

人卯丁

士居坡幽

人山白衣

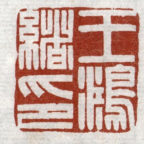
印绪鸿王

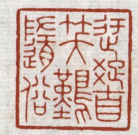
俗随难笑自疏迂

谷 愚

堂书御

爱自者仁知自者智

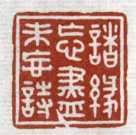
诗忘未尽缘谐

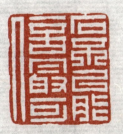
人可最言能不石

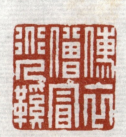
鞋人道帽僧衣僧

中国著名
中国著名
书画家印谱

林 皋

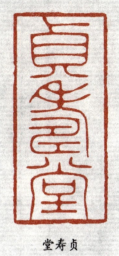

斋啸坐　　　　　堂寿贞

清座入峰闲

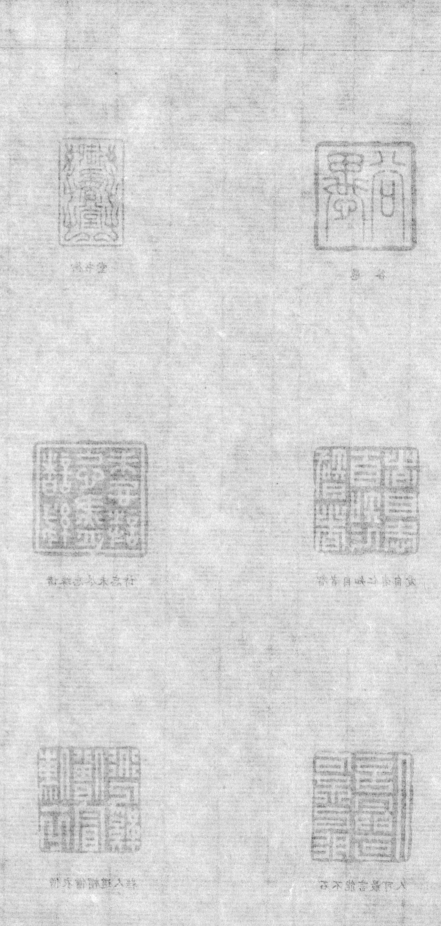

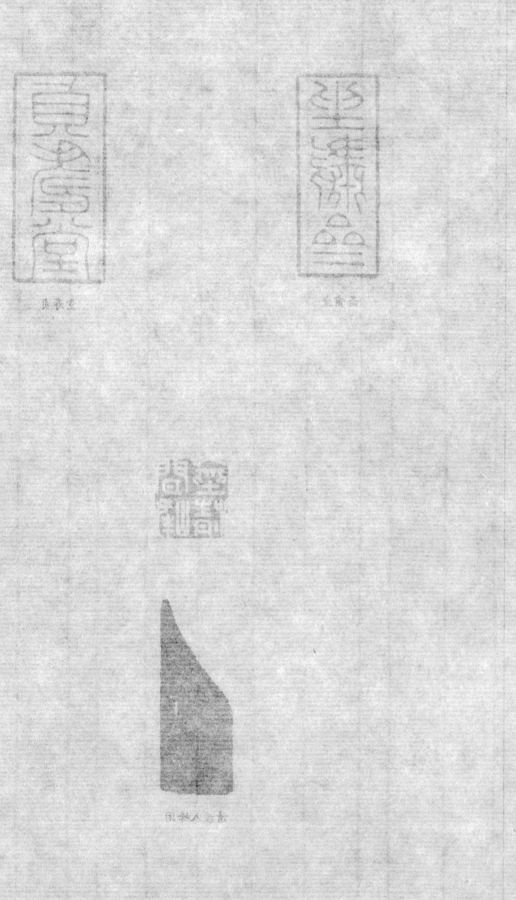

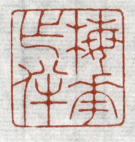

伴作华梅

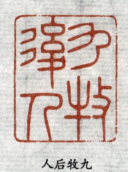

人后牧九

中事无归道处山有在业

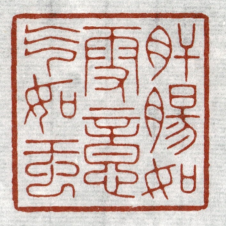

虹如气义雪如肠肝

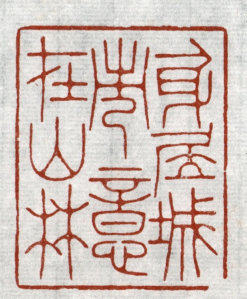

林山在意市城居身

中国著名书画家印谱

林皋

林皋（生卒年不详）清代书法篆刻家。亦有单名林霪之说，字德澍，号雨苍，别号桃花洞口渔人，晚号晴坪老人，斋号为宜雨楼、丽则斋、借轩。侯官（今福建福州）人。擅医术，精文字学，擅鉴别。书法以篆隶见长，颇受时人推重。林霪治印为闽中高手，印风未脱尽晚明习气，与莆田派相近，所作工整者居多，虽时有怪谬，但颇有清秀之趣。林霪在《印说十则》中对篆刻刀法有精辟论述：「刻印刀法，只有冲刀、切刀。冲刀为上，切刀次之。中有单刀、履刀、切刀，千古不易。」存世有《印商》《印史》《丽则斋印谱》《虹桥印谱》《贞石前后续编》《借轩拾余》等多种。其中《印商》二卷二册，林霪原辑自刻印及印论而成，后有林氏曾从孙林葆恒重刊。

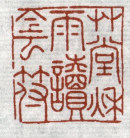

符阴读雨秋堂草

客桥四十二

斋研宝

事夫丈行心子君存

书子学入

石一画日五水一画日十

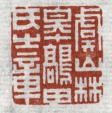

章之氏田鹤皋林山虞



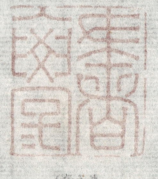
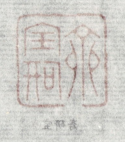

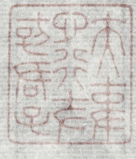

中国著名书画家印谱

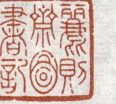
记书图斋则丽

适所之性水山

楼雨宜

馆山佳亦

观事自得

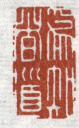
道者知为

春为岁千八

人南江绿鸭

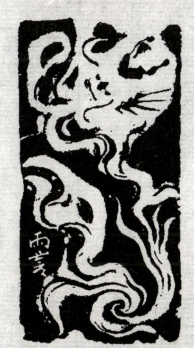
欣所多事即

道者知为

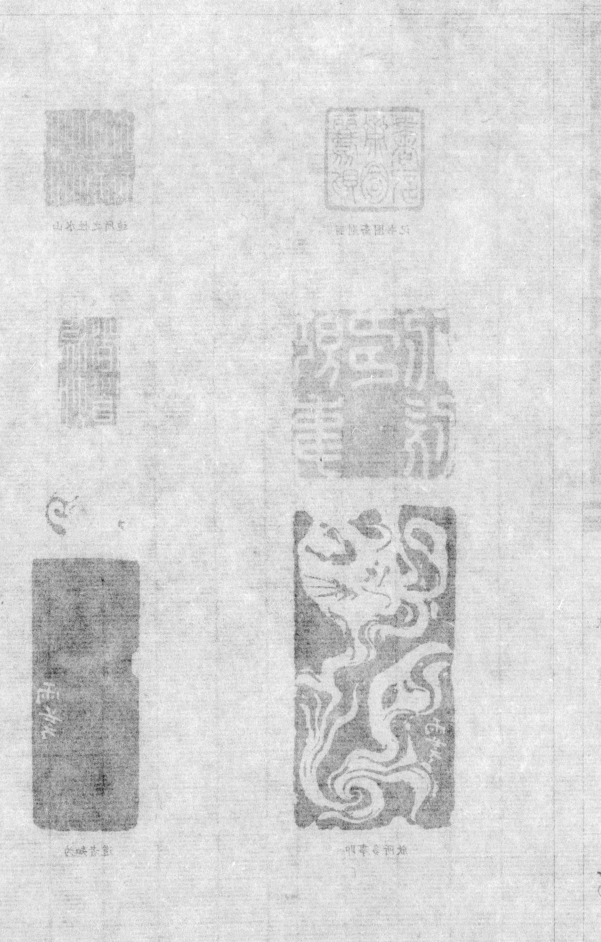

中国著名书画家印谱

林霔

隐石门剑

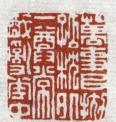

中花乱醉常尊一外枕孤抛已事万

徐寅（生年未详——一七二九后）清代书法篆刻家。字虎侯，号秋田，秀水（今浙江嘉兴）人。徐贞木之子。承其家学，擅长治印。

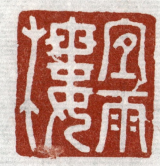
楼雨宜

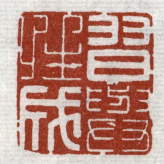
成性与习

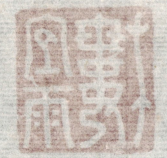



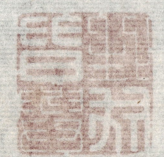





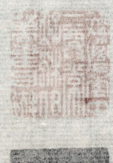

中国著名书画家印谱

徐 寅

徐贞木（一六一五—一六七一）明末清初书法篆刻家。字士白，号白榆，自署真木。斋室为怀古堂、对山草堂。秀水（浙江嘉兴）人。性不附时俗，颇自贵。工诗文，擅书法，小楷取法《黄庭经》。擅长篆刻，治印宗汉人，旁参宋元，善融会。细白文得力于汉玉印，朱文喜爱粗文细边。治印布局得古人心画，用刀亦冲亦切，生劲活泼。其子徐寅，承家学亦擅刻印。其孙徐照（徐寅三子）精六书之蕴，篆刻圆劲秀润，摹无不工。一七二〇年辑其祖父自刻印成《对山草堂印谱》。存世有《怀古堂集》。

（印面两）峰省 印麒遇陈

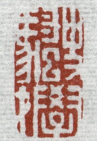

才骚学史

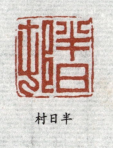

村日半

业别溪梅





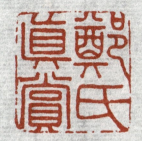
郑氏真赏

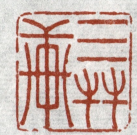
三友轩

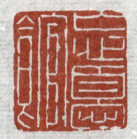
忘忧馆

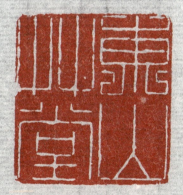
东山草堂

中国著名书画家印谱

徐贞木

一一五
一一六

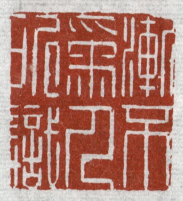

锦石亭 芭为功名始读书 渐不为人所识 名教中自有乐地 绿葵紫蓼山房
（印面五）





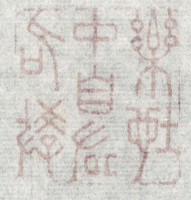

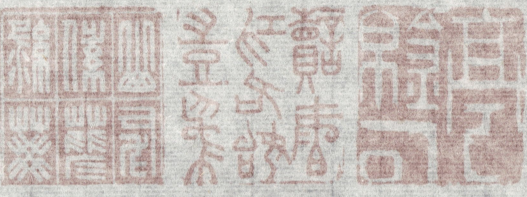













中国著名书画家印谱

徐贞木

钱桢（生卒年不详）清代书法篆刻家，活动于康熙年间。字宁园、宁周，一字沧洲。斋室为能尔斋。擅长篆刻。嘉定（今属上海市）人。钱充芸曾祖，工篆刻，作品工丽光洁，得林鹤田之遗韵，并以宋代僧人梦英十八体篆书入印，诸如柳叶、蝌蚪、龙爪、剪刀、鱼书、云书、鸟书、虫书等，形成诸般字体。但荒诞怪异，不能与传统玺印相提并论。辑有《能尔斋印谱》六卷，该书乃汇集明代至清初名家所刻印章而成，收印计三百六十二方，其中钱氏自用印七十余方。名载《广印人传》等书。

藏鉴斋尔能氏钱冈祁

笑知亲倒潦

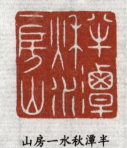

山房一水秋潭半

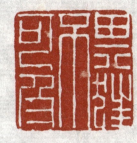

及可不狂其

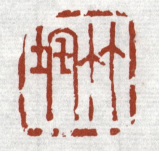

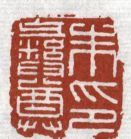

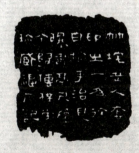

官讲房书南值　蛇竹　印尊彝朱
（印面三）

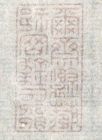

蘇兆年印／學余氏彝齋

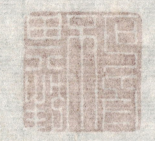

已酉以後所作

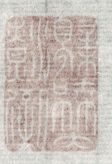

義蘇兆年印

宋葆醇印 翁樹培藏商周秦
（中面三）

山東陳介祺印

翁樹木


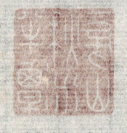

山東諸城一蘇氏

骚离读饮痛

窗草

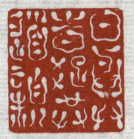
亲道共蔬时与日

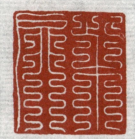
扉柴

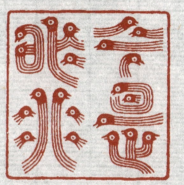
非昨是今

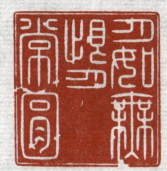
圃长月恨无如月

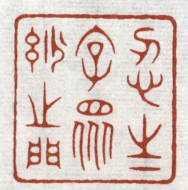
门之妙众字一之恩

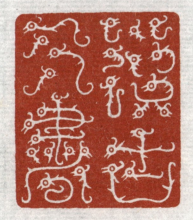
书人古读

中国著名书画家印谱

钱 桢

官印

緁伃妾娋

魏嫽

蠻夷里長佰日

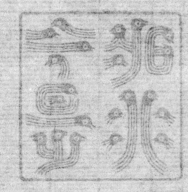
鄂君啟節

南鄉太守章

日庚都萃車馬

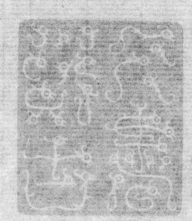
十八年戈

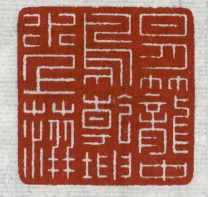

萍上水坤乾鸟中笼月日

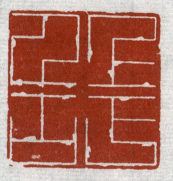

古千下上

中国著名
中国著名
书画家印谱

钱 桢

一二二 一二三

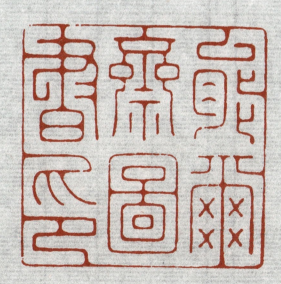

印书图斋尔能

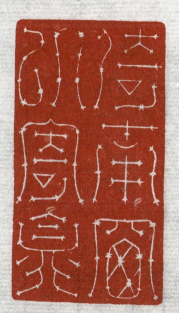

傲寄以窗南倚

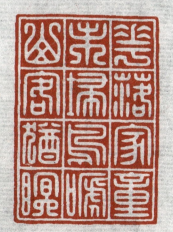

瞑犹客山啼鸟扫未童家落花

古西泉叢

薛尚功

鬲上水虫鬲中魚日日

古千万

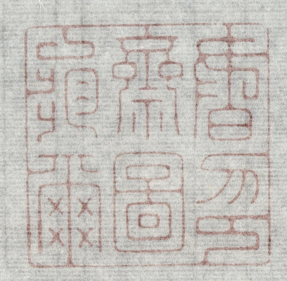
明井闌泉永鏡

鄉校慶壽山府南萊市朱慶壽

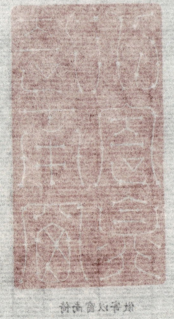
僕食大帀南街

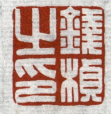
印之桢钱

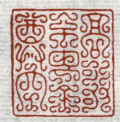
空尊金畏不歌高

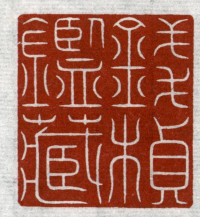
藏鉴桢钱

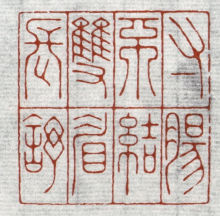
舒长眉双结不肠寸

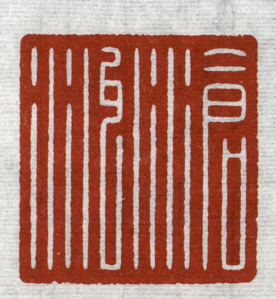
洲 沧

中国著名 中国著名 书画家印谱

钱 桢

中国著名书画家印谱

钱桢

高翔（一六八八—一七五三）清代书画篆刻家。字凤冈，号西唐、犀堂、西塘，别号山林外臣，江苏扬州人。能诗文，擅书法，工篆刻，精山水、墨梅及人物。性格清高孤傲，终身布衣。"扬州八怪"之一，时与高凤翰、潘西凤、沈凤并称"四凤"。

晚年右手残废，常以左手作书画。与石涛、金农、汪士慎为友。石涛晚年定居扬州，与高翔结为忘年交。石涛死后，高翔二十，清《扬州画舫录》云："石涛死，西唐每岁春扫其墓，至死弗辍。"高翔与汪士慎皆以梅花名世，又各具特色，有"皆疏枝瘦朵，全以韵胜"之誉。金农评道："画梅之妙，在广陵得二友焉。汪巢林画繁枝，高西唐画疏枝，皆是世上不食烟火人。"还擅长写真，金农、汪士慎诗集首开所印之小像，即系高翔手笔，线描简练，神态逼真。高翔亦精篆刻，取法程邃，与汪士慎、丁敬齐名。金农印多出其手。书法工八分，造诣颇深。传世作品有现藏北京故宫的《水墨山水》，现藏上海博物馆的《樊川水榭图》册页。亦擅诗，其子高增辑其遗诗成《西唐诗钞》一书，惜已失传。

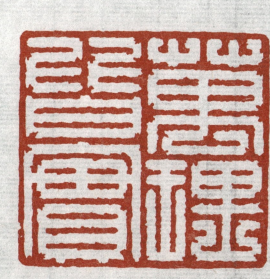

闲自心答不而笑山碧栖事何余问
间人非地天有别去然畜水流花桃

实皆理万



散萧思意

黄饵芝茹

事乐后者事忧先

镰程

庐纯

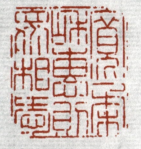
爱相众则惠和柔宽

凤呼啸长

事启

外天倚剑长桑扶挂弓弯

中国著名书画家印谱

高 翔

一二七
一二八

中国著名书画家印谱

高翔

半亩园林数尺堂

蔬香绿果之轩

怡颜堂图书

龙丘旧令

慎士

一二九
一三〇

中国著名书画家印谱

高 翔

高凤翰（一六八三—一七四九）清代书画篆刻家，诗人，字西园，号南村、南阜、南阜山人、丁巳残人等。被画史上列为「扬州八怪」之一。胶州（今山东省胶县）人。

高凤翰生于书香门第。父高日恭为康熙十四年举人，叔高日聪为康熙十二年进士。高凤翰自幼受家庭熏陶，博览群书，工诗文，擅书画，精篆刻，善制砚。十九岁为生员，曾任安徽歙县、绩溪县令，继而补任扬州仪征知县。期间，因涉嫌与两淮转运使卢见曾结党而受牵连。后案情昭雪。清乾隆二年（一七三七年）五月二十五日，作画时右臂病痹，改号尚左生、丁巳残人，遂隐退扬州，寄居僧舍，改以左手赋诗作画为生。

其书法、绘画淡雅拙朴，独具风采。尤其是后期左手书画，更是独具天趣。清《画征录》中评价道：「西园左笔寿书，圆劲飞动」，「山水不拘手法，以气韵胜」。郑板桥评价说：「用左手书画更奇」，并赋诗称赞：「善草书，海内交朋索向余。短笺长札都去尽，老夫赝作也无余。」其书画传世很多，分藏故官博物馆、中国国家博物馆、上海博物馆、南京博物馆等文博机构。其篆刻亦为世人所重，一生治印数千方，其精品编入《南阜山人印萃》。高凤翰还注重收藏汉印。他所编《汉印谱》中收藏汉印五千余方。他藏砚制砚成癖，家中珍藏千余方，大都刻有砚铭。砚铭融诗文、书法和篆刻于一体，艺术价值很高。还收砚铭拓片一百六十五幅，编成《砚史》四册。高凤翰自称：「第一功名只赏诗，精力之消耗此中者，十之八九。」一生作诗三千余首，其中大部分散失民间，其诗曾得到文坛名宿王士祯的赞赏。自编有《南阜山人诗集》。



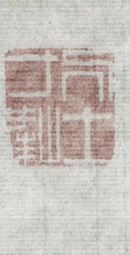

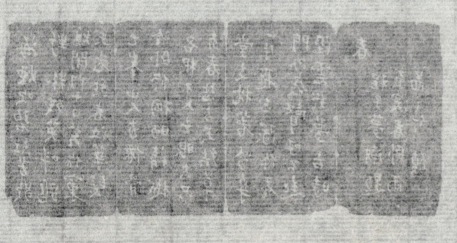

偶然仕宜

牛步可之印

雨中春树

高凤翰印

高凤翰印

丁巳残人

春草堂

横扫

布鼓雷门

高凤翰

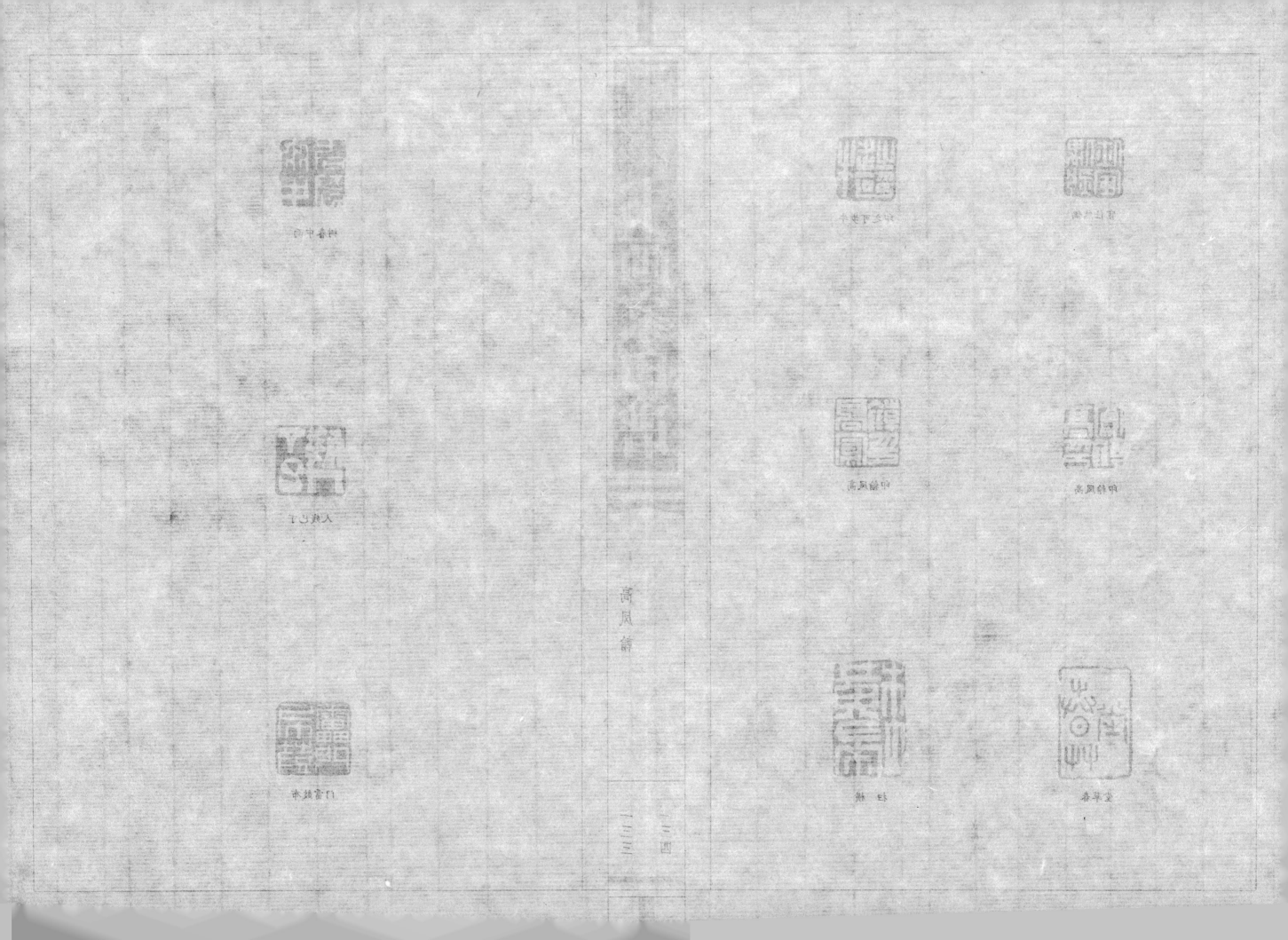

高凤翰

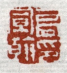 高凤翰印

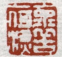 怀古一何深

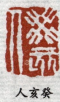 癸亥人

 诗瓢

 南村

 维摩室印

 笔研精良人生一乐

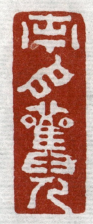 南阜旧人

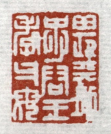 畏天忠君王孝父母

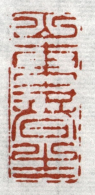 东山书生

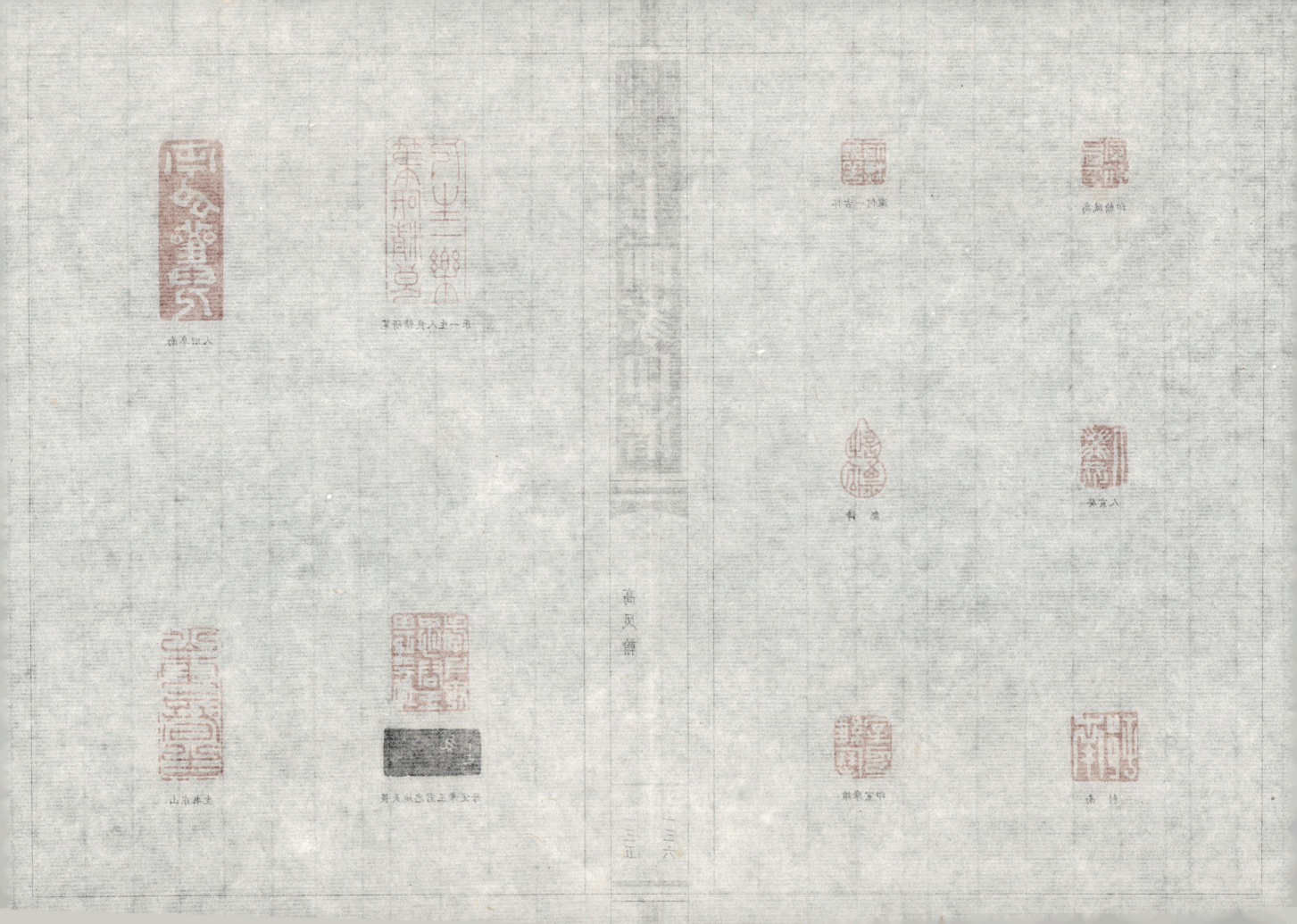

中国著名书画家印谱

高凤翰

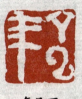
丁巳年

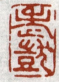
老欵

左臂

要使金石生肺腑

西园居士

西园翰

左手声高

左军司马

石顽老子

怪石供

西园墨翰

幽篁里人

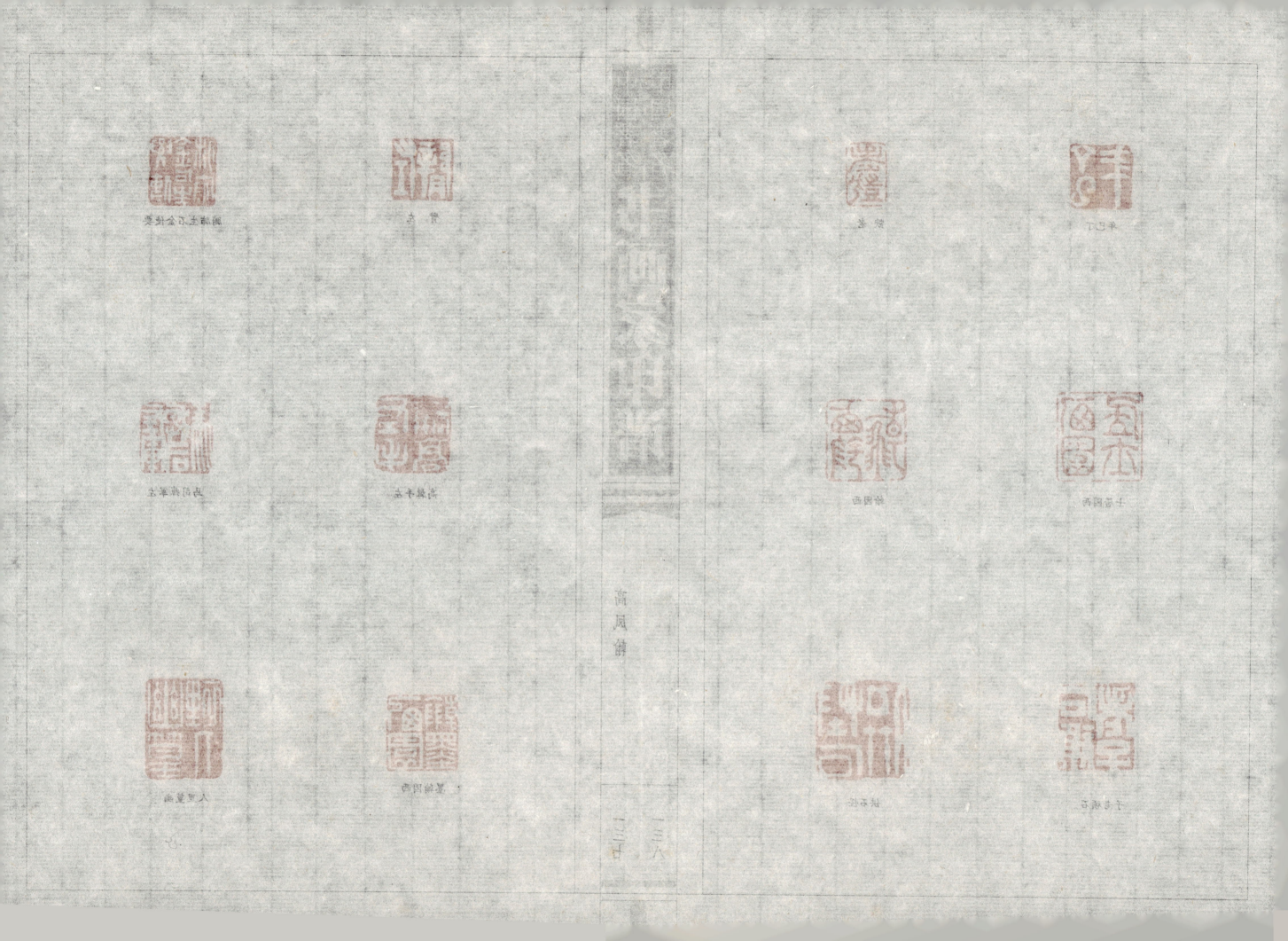

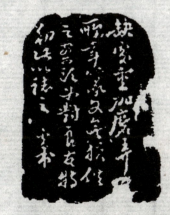
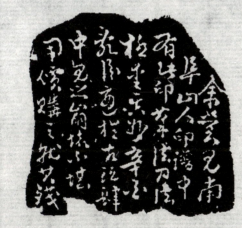

家在齐鲁之间

亦字南村

老阜

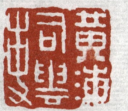
黄海司云吏

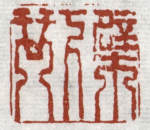
琴下髯

中国著名书画家印谱

高凤翰

一三九
一四〇

中国著名书画家印谱

高凤翰

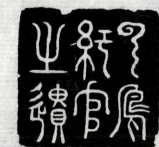

长亭鸿雪

黄吕（生年未详—一七五六后）清代书画篆刻家。字次黄，号凤六山人，安徽歙县人。工诗文，能卸去雕饰，又精绘事，人物、山水、花鸟、草虫，纵笔自如，皆臻妙境。书法晋人，晚年益朴茂，兼工篆书。刻印道劲苍秀，有秦汉遗风，作画印多系自刻。歙人许承尧《疑庵书目》云："旧藏有凤六作钟馗图，有白山黄生题。"著有《潭浜杂志》。名载《墨香居画识》《歙县志》《新安名画集》等书。

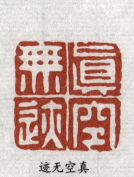

人道香醉

迹无空真









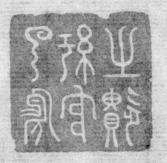

中国著名书画家印谱

黄吕

傅山（一六〇六—一六八四）明代书画家、诗人。山西阳曲县西村人，祖籍山西大同。初名鼎臣，原字青竹，后改名为山，字青主，一字仁仲，别字公之佗，号朱衣道人，别号众多，号离垢先生，精通中医。傅山亦受其影响，博学多才，擅长诗文、戏剧，兼工书法、绘画，精通医学，被人们尊为"神医"。

傅山从小天资聪颖，过目不忘，加之严格的家庭教育，本人的勤奋攻读，十五岁时从童子试中脱颖而出。二十七岁入山西地区的最高学府三立书院。一六三六年山西提学袁继咸被诬告，傅山领头奔走，使其得以翻案。这次斗争的胜利，震动了全国，傅山得到盛赞，被称为"山右义士"。明亡后，傅山穿红衣，居山寺，改号朱衣道人，从事反清复明的秘密活动。即使清廷宣召他应博学鸿词科，亦坚辞不受，最终康熙帝特准免试，并授以"中书舍人"的官职，但他还是托病辞归故里，表现出操履端方，气节弥高之风范。

傅山博通经史诸子和佛道之学，提倡"经子不分"，用佛学解释《庄子》，用训诂诠注《墨子》《公孙龙子》，目的在于打破儒家正统之见，平列诸子和六经于同等地位。他的这种治学方法，为清代子学研究开创了新风。正如他自己所说的"好学而无常家"，傅山对任何事物，总是"我取其是而去其非"。傅山平生著有《霜红龛集》四十卷和《傅氏男科》《傅氏女科》《荀子评注》《淮南子注》等书籍以及大量的诗文、绘画作品，对后世影响很大。

禅处到心无

然怡气意

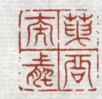

黄南吕秦

天君泰然





中国著名书画家印谱

傅 山

程邃（一六○五—一六九一）明末清初书画篆刻家。字穆倩、朽民，号垢区，别号垢道人，自称江东布衣、野全道者、岩寺人，生于江苏松江，原籍安徽歙县。明诸生。康熙己未举博学鸿词，不就试。在篆刻史上，穆倩与巴慰祖、胡唐、汪肇龙合称"歙中四家"。

在任明兵部尚书杨廷麟幕僚时，因议论朝廷事，被迫流寓白门（今南京）十余年。明亡后移居扬州。篆刻取法秦汉，擅以大篆入印，朴厚苍浑，能自见笔意，人皆宗之。首创朱文仿秦小印，又博采文彭（吴派）、何震（皖派）诸家之长，融会贯通，自成体系，人称"歙派"，也被视为后期皖派的代表人物。当时印学界多为文、何所拘，出以陈陈相因，久无生气。程邃能继朱简之后，力求变法，用古籀、钟鼎入印，尤其是尽收秦朱文印之特点长处，离奇错落的手法，自立门户，确不失为一代大家。周亮工《印人传》称："印章一道，初尚文、何数见不鲜，为世厌弃。……黄山程穆倩邃以诗文书画奔走天下，偶然作印，乃力变文、何旧习，世翕然宗之。"董洵在《多野斋印说》中推崇程邃为"能变化古印者"。程邃治印别树一帜，对皖派篆刻艺术的发展影响深远。

程邃画学黄子久，中年后自成一格，纯用枯笔，干皴中含苍润。杨孟载评论说："黄子久画，如老将用兵，不立队伍，而颐指气使，无不如意，惟垢道人能之。"著有《会心吟》《垢道人画册》《梅柳渡江图》《乘槎图》等作品传世。

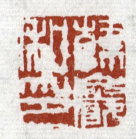

韩岩私印



中国著名书画家印谱

程邃

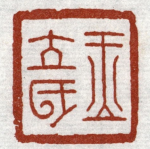

玉立氏

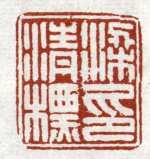

梁清标印

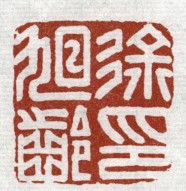
徐旭龄印

程邃

谷口农

郑簠之印

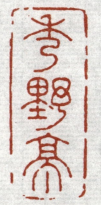
秀野亭

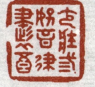

少壮三好音律书酒

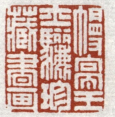
慢亭王士骐藏书画

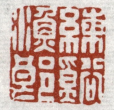
练溪渔郎

147
148

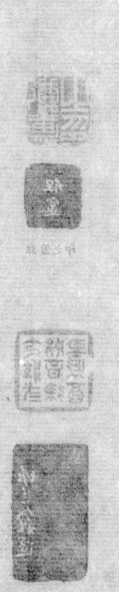
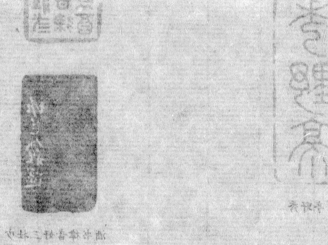

中国著名书画家印谱

程 邃

童昌龄（一六五〇—卒年未详）清代书画篆刻家。字鹿游，原籍浙江义乌，后加入扬州籍，移居如皋。活动于康乾年间。尝作古木竹石，韵味淡远，精六书，尤工治印，与许容、陈瑶典诸人篆刻师法汉人，治印篆法工稳，章法疏宕，独树一帜，后人称之为「如皋派」，又称「东皋印派」。其代表印作有「所欲不求大得欢常有余」「柴门老树村」等。著有《史印》《韵言篆略》。名载《广印人传》。

杏花深处人家

舍茅篱竹

小心事友生

阁藻蟫

一身诗酒贡千里水云清

中国著名书画家印谱

童昌龄

释明中（一七一一—一七六八）清代书画篆刻家。初名演中，字大恒，炗虚，号虚，一号啸崖，又号白云峰主、牧牛行者。浙江桐乡人。俗姓施。幼薙发于嘉兴楞严寺，乾隆南巡赐紫衣三次。晚主杭州圣因寺、净慈寺。工诗，能书画，长山水写生、人物写照，兼擅篆刻。曾作赠丁敬《龙泓小集图》。性好画，尝谓结习未能除。画山水得黄公望之缜密、倪瓒之疏秀。尤长于诗，与厉鹗、杭世骏、丁敬等友结吟社。存世有《炗虚诗钞》。名载《续印人传》。

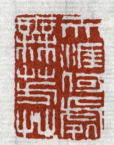

草芳无处何涯天

村树老门柴

余有常欢得大求不欲所





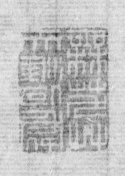

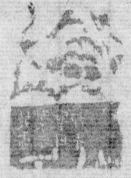